완전한
이름

완전한 이름

미술사의
구석진 자리를
박차고 나온
여성 예술가들

권근영
지음

일러두기

- 단행본·신문·잡지는 『 』, 시·미술작품은 「 」, 전시 제목은 〈 〉로 묶어 표기했습니다.
- 인명·지명 등의 외래어 표기는 국립국어원 규정을 따르는 것을 원칙으로 하였으나 용례가 굳어진 경우에는 통용되는 표기를 따랐습니다.
- 이 서적 내에 사용된 일부 작품은 저작권법에 의하여 보호를 받는 저작물이므로 무단 전재 및 복제를 금합니다.
- 이 책은 한국여기자협회의 후원을 받아 저술·출판되었습니다.

#1. '〈축제전〉여는 규수화가 황주리 씨'

1984년 개인전을 소개한 이 기사 제목에, 당시 스물일곱의 작가 황주리[1957-]는 속이 상해 잠을 못 이뤘다고 돌아봤다. '규수'라는 예스러운 말을 사전은 이렇게 설명한다. '남의 집 처녀를 정중히 이르는 말' 혹은 '학문과 재주가 뛰어난 여자'. 나쁜 뜻 하나 없지만 당사자가 질색할 수밖에 없었던 것은 이 야심만만한 신진 예술가를 '누구의 딸'이나 '젊은(어린) 여자'로만 봤기 때문이다.

#2. 대범하고 활달하게 휘두르는 붓질에는 '남성적'이라는 수식어가 붙으며 마치 남성 화가의 전유물처럼 여겨지곤 한다. 그러나 정직성의

기계추상은 짧은 시간 밀도 있게 그려야 하는 아기 엄마의 삶에서 나온 것이라는 반전이 있다. 두 번의 결혼에서 얻은 세 아이를 키우며, 작업에 전념할 수만은 없었던 주부의 삶…… 그런 와중에 붓을 휘둘러 우리 시대의 풍경을 그린 것이 경쾌한 추상화로 이어졌다.

대학 때부터 미술사 수업을 들었지만, 미술담당 기자를 하며 만난 여성 화가들의 이야기는 딴 세상이었다. 이들은 우리 시대를, 내 주변의 문제를 꼭꼭 씹어 전해줬다. 내 또래의 추상화가 정직성이 소재와 매체를 확장하며 '지금, 여기'의 이야기를 경쾌하고 세련되게 전하는 방식은 경탄을 불렀다. 짓고 부수기를 반복하는 서울 곳곳의 연립주택, 무분별한 개발이 만든 녹조, 그리고 오랜 세월 정교한 아름다움을 구현해왔지만 사라져가는 자개도 그의 화폭에 담겼다.

노은님 함부르크 국립조형미술대학 교수를 평생 따라다닌 수식어는 '파독 간호사 출신의 화가'였다. 독일에서 전업 간호조무사로 일한 건 딱 2년, 중요한 전환점이었을지언정 그 짧은 기간으로 70년 넘는 삶을 규정하는 건 식상하고 안일한 시각 아닌가. 여성 미술가가 거장이나 철학자이기보다 어린아이처럼 천진하게 그림 그리는 사람 혹은 돌봄업무를 담당하는 영역에 머물러 있기를 바라는 편견에서 비롯된 것은 아닐까. 여성 미술가들은 덜 알려졌고, 덜 연구된 데다 이들을 보는 방식마저 구태의연하지는 않나 돌아보게 된다.

이들의 목소리를 들을수록 나 역시도 '참 몰랐구나' 하고 자각했다. 미술대학에는 여학생이 훨씬 많지만 현장에는 여성 미술가가 그리 많지 않았다. 성모마리아나 왕비처럼 수업에는 여성을 모델로 한 그림이 많이 나오지만, 여성 화가는 거의 등장하지 않았다.

바우하우스는 100주년을 맞아 스스로의 '흑역사'도 돌아봤다. 이 새로운 미술학교에서조차 여성은 '2등 시민'이었다. 여학생 수가 학교의 신뢰도를 떨어뜨릴까봐 비공식적 여성 입학 할당제를 도입했고, 여성들은 더 비싼 등록금을 내고도 직조 공방으로만 보내졌다. 이 학교 설립 첫해 입학생인 프리들 디커브란다이스의 이야기는 그래서 더욱 빛난다. 어린이를 위한 가구를 디자인했고, 유대인 수용소의 아이들에게 그림수업으로 희망을 선사하다가 아우슈비츠에서 생을 마친 그녀.

학교에서는 가르쳐주지 않았던 여성 미술가들의 흔적을 일하면서 짬짬이 찾아봤다. 성별을 잊은 채 일하다가 결혼 후 아기 엄마가 되면서 예기치 못했던 벽에 자주 부딪히면서다. 어린아이와 2인3각을 해야 하는 장거리 경주에서 나만 조급하게 달려서는 안 됐다. 그런데, 왜 달려야 하는 걸까? 혼자일 때처럼 내달릴 수 없는 처지에 대한 답답함은 '무엇을 위해 달리는가'라는 질문으로 바뀌었다. 내내 남의 이야기를 숨 가쁘게 뒤쫓아야 하는 기자의 삶이 문득 덧없다 싶을 때, 그녀들의 그림이 눈에 들어왔다.

'마녀·미친년'으로 불리며 역사에서 '치워진' 여성들을 다시 중심으로 끌고 들어온 페미니즘 사진의 선구자 박영숙도 생생한 자기만의 이야기를 들려줬다. 오랜 세월 외면받으면서도 자신을 믿고 창작을 멈추지 않은 이야기, 암과 싸워 이긴 이야기…… 책 속 현역 미술가들의 목소리는 그렇게 직접 만나 들은 것들이다.

때론 억울하고, 때론 외로운 삶이었을 것이다. 앞 세대 예술가들 또한 그랬다. '조선의 알파걸' 나혜석은 이혼으로 남편도 네 아이도 잃고, 1948년 행려병자로 쓸쓸히 삶을 마감했다. 인상파의 여성 멤버로 평생 그림을 그려온 베르트 모리조가 1895년 세상을 등졌을 때, 사망진단서 직업란에는 '무직'이라고 적혔다. 버지니아 울프의 언니 버네사 벨은 화가였다. 남편과 세 아이, 애인, 그리고 정신적으로 불안한 동생까지 돌보며 화가로서 생활을 미감 있게 꾸몄으나, 그림으로 이렇다 할 수익을 올리지는 못했다. 그녀의 예술세계는 '주부 취미생활' 정도 취급을 받았고, 천재 문호 동생의 명성에 가려졌다. 나혜석이나 모리조, 벨이 평생 추구해온 세계는 왜 존중받지 못했을까. 누구의 아빠도, 누구의 남편도 아닌 그저 '화가'로 살았던 남성들처럼 그림에만 전념했다면, 다른 대접을 받을 수 있었을까?

미국 역사상 두번째 여성 연방대법관 루스 베이더 긴즈버그[1933-2020]는 국회 인사청문회 때 자신을 소개하면서 "육아의 시간이 내 분별력을 지켜줬다"라고 말했다. 굳이 "남자 못지않게 노력했다"라고 말하지

않았다. 일하는 여성들에게 씌워지는 프레임 자체를 멋지게 바꾼 것이다. 사람들도 긴즈버그처럼 생활인으로서의 상식을 갖춘 '분별력 있는' 대법관에게 중요한 판단을 구하고 싶지 않을까. 법전으로만 세상을 이해한 나머지 "아이는 낳아놓으면 저절로 큰다" 따위의 물정 모르는 얘기나 할 대법관보다 말이다.

나혜석은 여론의 뭇매를 두려워하지 않고 전근대 조선의 문제점을 수면 위에 드러내며 좌충우돌했고, 모리조는 육아와 여성의 가정 생활, 가족의 친밀감처럼 일상의 아름다움과 정서를 부서지는 빛의 산란을 살린 빠른 필치로 담아냈다. 벨은 주변 사람들을 돌보느라 늘 바빴지만 손에서 붓을 놓지 않았다. 그가 남긴 많은 그림들은 오늘날 '버지니아 울프의 화가 언니'가 아닌 '화가 버네사 벨'의 재발견을 이끌고 있다.

이렇게 세월을 거슬러 오르며 그녀들을 뒤쫓다가, 17세기 네덜란드 황금시대의 유딧 레이스터르를 거쳐 이탈리아 바로크 거장 아르테미시아 젠틸레스키를 만났다. 레이스터르는 흑사병을 견뎌냈지만 다섯 아이 중 둘만이 살아남았다. 젠틸레스키는 10대 때 성폭행을 당해 가족과 고향을 등져야 했다. 그녀들은 그 와중에 살아남아 그림을, 이름을 남겼다. 역경의 세월을 견디며, 자기만의 빛을 잃지 않은 그림들 말이다.

억울함을 넘어서고, 내면의 힘으로 살아남은 그림들을 들여다본다. 레이스터르의 그림은 한동안 프란스 할스[1582-1666]의 것으로 오해

받았다. 19세기 말에 네덜란드 황금시대의 거장 할스의 작품을 구입한 루브르박물관은 수복 과정에서 이것이 레이스터르라는 '무명 화가'의 작품임을 알게 되자 딜러를 고소했고 그림값 일부를 환불받는다. 생전에 몇 안 되는 길드의 여성 회원으로, 당대 최고 화가 중 하나로 이름을 날렸던 레이스터르였건만 사후 200년 뒤에는 이토록 존재감이 없었다.

젠틸레스키도 그랬다. 피해자임에도 추방되듯 고향을 떠났다. 다행히 피렌체에서 재기에 성공해 나폴리로, 런던으로 종횡무진했다. 그러나 사후 그의 작품은 아버지 오라치오 젠틸레스키의 것으로 오인됐다. 남성 화가의 작품값이 더 비싼 현실에서 딜러들이 택한 의도적 '이름 지우기'였을지도 모른다.

코로나로 여행은커녕 한없이 생활반경이 단순해진 지난 1년간 이 글을 썼다. 별도의 작업 공간이 없는 나는 여러 책상을 전전하며, 짧은 시간 밀도 있게 일해야 했다. 이 책을 낳은 것은 다양한 책상들이다. 주말 부엌의 식탁, 아이 방 책상, 동네 중·고생들이 인터넷 강의를 듣는 독서실 책상…… 마무리는 코로나19에 감염돼 입원하게 된 시립병원 음압병동의 접이식 테이블에서 했다. 한 손에 수액 주사바늘을 꽂고, 다른 손에는 산소포화도 센서를 단 채 노트북 키보드를 두드려야 했던 '전염의 시대' 책상이었다. 고열과 기침, 설사를 견디며, 내 몸 하나 내 뜻대로 움직일 수 없는 '암흑의 터널'을 통과

하며 100년 전, 200년 전 그녀들을 만났다. 온갖 식탁과 책상에서 만들어진 이 글이 읽는 이들에게 가닿아 든든한 한 끼, 마음의 보약, 달달한 디저트 같은 위로가, 힘이 되길 바란다.

다시 이름을 찾은 여성 화가들이 "당신은 혼자가 아니다"라며, 오늘 그림으로 나를, 우리를 다독인다. 귀한 작품을 함께 볼 수 있도록 허락해주신 노은님·박영숙·정직성 작가님, 그리고 서울시립미술관과 한영수문화재단에 깊이 감사드린다. 더 많은 우리 미술가를 책에 소개하지 못한 것은 저자가 부족한 탓이다.

2021년 가을 문턱에서

권근영

3

되찾은
이름들

1 길을 떠나다

프리들
디커
브란다이스

엘리자베스
키스

노은님

정직성

바우하우스에서 아우슈비츠까지
프리들 디커브란다이스

Friedl
Dicker-Brandeis

1898~1944

#1 구™동독 데사우, 바우하우스 직조 공방 여성들이 계단에 서 있다. 대체로 짧은 머리에 바지를 입었다. 남성 동급생인 럭스 파이닝거의 카메라를 쳐다보는 표정과 자세가 얽매인 데 없이 자연스럽고 당당해 눈을 뗄 수가 없다. 90년도 더 된 사진이라는 게 믿기지 않을 정도다.

#2 교수들이 옥상에 모였다. 비슷비슷한 정장 차림으로 일렬로 섰다. 발터 그로피우스, 바실리 칸딘스키, 러슬로 모호이너지, 파울 클레…… 완고한 인상의 '거장'들 틈에 유일한 여성 마이스터는 섬유 예술가 군타 슈툅츨이다. 개교 때 첫 학생으로 들어왔고, 사진이

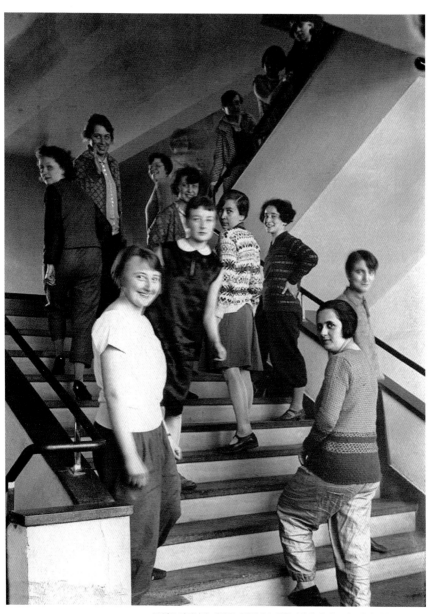

#1 럭스 파이닝거, 데사우 바우하우스 건물 계단에 서 있는 직조 공방 여성들, 1927년

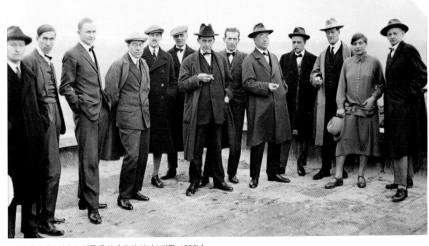

#2 데사우 바우하우스 건물 옥상에 모인 마이스터들, 1926년

찍힌 1926년에는 직조 공방을 이끌었다.

두 사진의 간극이 느껴지는가. 첫번째 사진 속 그녀들은 누구일까. 무엇을 바라고 바우하우스에 왔으며, 그곳에서 꿈꿨던 이상을 실현했을까. '현대 조형예술의 산실' '진보적 교육기관' '재능 있는 인재들의 집합소'는 개교 100주년을 넘긴 바우하우스에 따라 붙는 수식어들이다. 1919년 바이마르에 바우하우스를 열면서 그로피우스는 "충분한 재능을 지닌 동시에 필요한 교육과정을 이수했다고 교수평의회가 인정하는 인물이라면 연령과 성별을 불문하고 누구나 입학할 수 있다"고 선포했다.[1] 효과는 바로 나타났다. 첫해 입학생은 여성 84명, 남성 79명으로 여학생이 더 많았다. 여성이 갈 수 있는 교육기관들이 현저히 적었던 당시 상황에서, 여성들이 고등교육에 얼마나 목말랐는지 역설적으로 보여주는 수치다.

그러나 그로피우스의 선언은 미사여구에 불과했다. 여학생 수가 학교의 신뢰도를 떨어뜨릴까 우려해 비공식적 여성 입학 할당제를 도입했고, 여학생들은 금속 및 가구, 건축 공방이 아닌 직조 공방으로 보내졌다. 적성이나 관심사보다, '목공은 무겁고, 건축가로서의 여성 교육은 적절치 않아서'라는 편견이 더 큰 힘을 발휘했다.[2]

옛날 애기만이 아니다. 서울대는 21세기 들어 비로소 음·미대 입시에서 남녀 구별없이 선발하기 시작했다. 1999년까지는 남녀 모집비율을 정해뒀었는데, 여학생들이 너무 많이 지원한다는 이유에서였다. 이런 '폐습'을 없앤 것도 내부의 자발적 노력에서가 아니라,

1999년 7월 '남녀차별금지법'이 시행됐기 때문이다.

　미술로 더 나은 세계를 꿈꿨지만, 많은 여성들이 역사에서 지워졌다. 섬유디자이너 안니 알베르스, 사진작가 루시아 모호이는 남편인 요제프 알베르스, 모호이너지의 이름에 가려지기도 했다. 2019년, 설립 100년을 맞은 바우하우스가 재조명되면서 가려졌던, 혹은 무시됐던 반쪽, 바우하우스의 여자들도 언급되기 시작했다. 그중 프리들 디커브란다이스의 짧은 생에 대해 이야기하고 싶다.

　"충분한 재능을 지닌 동시에 필요한 교육과정을 이수했다고 교수평의회가 인정하는 인물"이라는 입학 조건 때문이었을까. 바우하우스에 오기 전 여학생들은 이미 어느 정도 조형예술의 기초를 쌓고 오는 경우가 많았다. 프리들 역시 오스트리아 연방그래픽교육원, 빈 미술공예학교를 거쳐 바우하우스에 왔다. 첫 입학생으로 4년간 바우하우스의 바이마르 시대를 함께했다. 직조 공방에 있었지만 무대 디자인, 석판화 포스터 등 다방면에서 재능을 발휘했다.

　전공 필수였던 파울 클레의 수업에서는 아이들의 상상력과 예술 간의 관계를 배웠다. 바우하우스가 데사우로 이전할 때 프리들은 동료 프란츠 징거와 함께 빈으로 돌아왔다. 건축·인테리어 분야에서 활약한 '아틀리에 징거-디커'가 남긴 가장 두드러진 작업은 공공 주택의 몬테소리 유치원이었다. 아이들이 노는 공간을 따로 마련했고, 여기에는 모서리가 둥근 가구들을 놓았다. 공간을 효율적으로

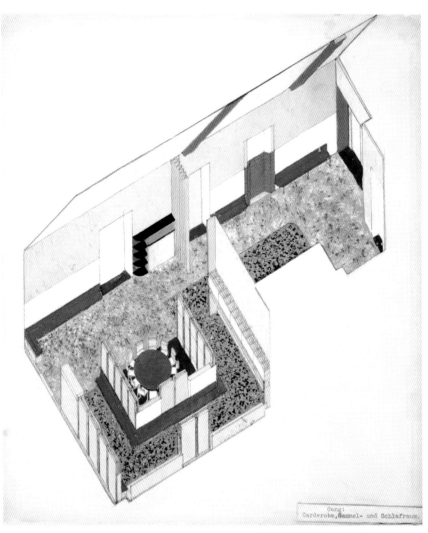

Gang:
Garderobe, Sammel- und Schlafraum.

아틀리에 징거-디커, 괴테호프 공공주택 프로젝트 중
몬테소리 유치원-놀이방, 빈 괴테하우스를 위한 설계·사진, 1930년경

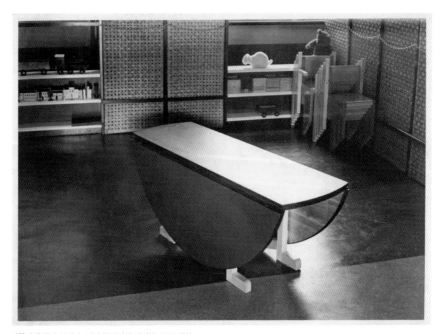

아틀리에 징거-디커, 놀이방의 접이식 테이블, 1930년경

사용하고 이동성을 높이기 위해 고안된 접이식 탁자가 눈에 띈다.

격동의 시대였다. 프리들은 오스트리아 공산당의 선전 포토몽타주 제작에 관여한 혐의로 1년 남짓 옥살이를 했다. 이후 프라하로 이주, 빈 출신의 전쟁 피난민 아이들을 가르치며 프라하 정신분석학회와 교류한다. 아동심리와 미술치료에 관심을 갖게 된 계기였다. 유대인인 그녀는 1936년 파벨 브란다이스와 결혼한다. 1942년 나치의 탄압이 거세지면서 팔레스타인으로 이주할 계획을 세웠지만, 남편의 비자가 거절당하자 함께 남아 테레진 수용소에 수감된다.[3]

나치는 프라하에서 60킬로미터 떨어진 이 요새 도시에 수용소를 만들었고, 14만4000명의 유대인을 가뒀다. 프리들은 여기서 어린이 미술교육에 헌신했다. 종이와 미술용품은 물론 조토, 페르메이르, 반 고흐 등의 미술 서적과 복제품을 몰래 반입했다. 수업에서는 집체와 합평 같은 바우하우스의 방법론을 적용했다. 아이들은 드로잉을 통해 상상하고 표현했고, 타인과의 의사소통을 배웠다. 프리들은 그림에 자기만의 느낌을 담도록 독려했다.

1944년 9월, 남편이 아우슈비츠로 이송되자 프리들은 다음 열차로 아우슈비츠행을 자청한다. 아이들의 그림 4500장은 두 개의 여행가방에 담아 감췄다. 아우슈비츠 도착 직후 가스실에서 살해됐다. 그해 10월 6일 테레진에서 아우슈비츠로 간 1550명 중 112명만이

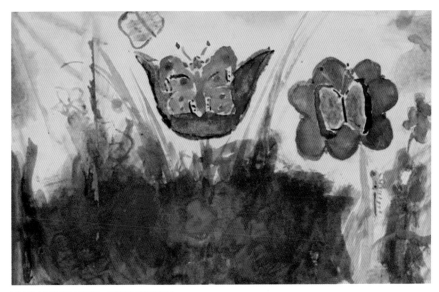

마르기트 코레초바, 「**나비들**」, 프라하 유대인박물관

생존했다.[4] 프리들의 남편도 그 생존자 중 한 명이었다.

프리들이 감췄던 여행 가방은 프라하 유대인박물관에 기증됐다. 홀로코스트 시기 최대의 아동 미술 컬렉션이다. 프리들의 수업에서 아이들은 집, 꽃과 나비, 태양을 그리며 희망을 부여잡았다. 마르기트 코레츠바의 「나비들」이 그렇다. 마르기트는 이 그림을 그리고 얼마 지나지 않아 아우슈비츠에서 희생됐다. 그때 나이가 열한 살. 미래가 보이지 않는 거친 수용소 생활에서 그림은 희망과 용기를 불어넣으며 아이들을 치유했다. 살아남은 한 학생은 프리들의 수업에 대해 "모든 사람이 우리를 상자 안으로 밀어넣었지만, 그녀는 우리를 그 상자에서 꺼내주었다"고 돌아봤다.[5]

바이마르 공화국의 이상 속에 탄생한 바우하우스는 격변의 시기를 거친다. 전쟁·이념·홀로코스트…… 그 속에서 많은 이들이 희생됐지만, 설립자 그로피우스는 미국으로 망명해 하버드대학교 건축과 교수로 여생을 보냈다. 바우하우스가 미국식 자본주의와 결합하며 국제주의·기능주의로 변모하는 걸 뼈아프게 지켜볼 만큼 오래 살았고, 이렇게 말했다.

"여러분들은 내가 현재를 미래로 이끌기 위해 직선적이고 제한된 기능주의적 생각을 20세기 초 이래 주장해왔다고 알고 있을 겁니

다. 그러나 그 해석이 너무 편협하게 전개됐습니다. 너무나 직선적이고 편협해 죽음의 종말로 직행했습니다. 애초 우리가 바우하우스에서 전개한 복잡성과 실천은 모두 잊었고, 삶의 우아함과 아름다움을 제공하기 위한 어떠한 상상력도 배제돼 순수하게 실용주의적인 접근 방법으로 전개됐습니다."[6]

바우하우스의 이상이 미완에 그친 것은 전쟁 때문이다. 좀더 안정된 시대였다면 분명 달랐을 것이다. 그러나 '말로만 이상' '말로만 평등'을 앞세우며 세상의 편견을 그대로 답습한 한계 탓도 있지 않았을까. 미술·건축·공예와 산업디자인을 통합해 미술에서 모든 위계를 제거하고자 했지만 바우하우스 내에서는 순수미술과 그 외 장르 간에 차별이 심했다. 학교에 실질적 수익을 안겨주는 기술 마이스터들은 방학도 없이 일해야 했다. 학교의 주요 사안을 결정하는 평의회 또한 조형 마이스터와 학생 대표로만 구성됐다. 첫해 남녀평등을 부르짖었지만 실제로는 여학생의 등록금이 더 비쌌다. 그러고도 직조공에 머물렀다.

유리 천장을 뚫은 여성들도 있었다. 간결하고 아름다운 은제 찻주전자를 만든 금속공예가 마리안네 브란트, 바우하우스 최초의 여성 마이스터 군타 슈퇼츨이 그렇다. 그러나 브란트는 이런 성취를 이루기까지 공방에서 배제되며 은을 쳐 공 모양으로 만드는 허드렛일

을 견뎌야 했다. 슈퇼츨은 직조 기술이 없는 남자 마이스터 밑에서 오랜 기간 실질적 교수 역할을 하며 공방의 여학생들을 이끌었는데, 지위도 권리도 없는 그림자 노동이었다.

이러한 바우하우스의 한계는 역설적으로 100년이 지난 현재에도, 더 이야기해야 할 것이 많이 남았음을 보여준다. 새로움을 내건 이 조형운동에 여자들은 배제됐음을, 아니 환대받지 못했으나 거기서 자기만의 자리를 만들어냈음을 쓰리게 돌아볼 필요가 있다. 이름도 양식도 크게 남기지 못한 프리들 디커브란다이스에 눈길이 가는 것은 그런 이유다. 바우하우스에서 받은 교육을 삶으로 이어간 그녀는 유대인 수용소에서 아이들 그림을 만들고 지켜낸다. 그렇게 절망의 시대를 치유한 미술의 힘을 묵묵히 증언한다.

서양 여자 눈에 비친 조선 신부
엘리자베스 키스

Elizabeth
Keith

1881~1956

"한국에서 제일 비극적인 존재!"

　100년 전 이 땅에 왔던 스코틀랜드 화가 엘리자베스 키스는 결혼식 날의 신부를 그려놓고는 이렇게 썼다. 모두의 축복을 받으며, 평생 가장 화려하게 치장한 날의 주인공에 대해 말이다. 하얗게 분칠한 얼굴에 연지 찍고, 족두리 쓰고, 원삼 걸치고…… 궁중의 여자들이 격식 차릴 때 입는 원삼이 서민들에게는 혼례일에나 허용됐다. 그러나 정작 주인공은 이날 보지도 먹지도 못했고, 심지어 걸어서도 안 되었다. 신부 눈을 가리려 한지를 붙여 두거나, 발에 흙이 닿으면 안 돼서 가족이 들어다가 좌석에 앉힌다고도 키스는 설명했

엘리자베스 키스, 「신부」
목판화, 41x29.5cm, 1938년경

다. 아이러니하게도 그렇게 눈 내리깔고 인형같이 앉아 있는 신부의 방 앞엔, 고운 새 신이 놓여 있다.

"하루종일 신부는 안방에 앉아서 마치 그림자처럼 눈 감은 채 아무 말 없이 모든 칭찬과 품평을 견뎌내야 한다. 신부의 어머니도 손님을 접대하느라고 잔치 음식을 즐길 틈도 없이 지낸다. 반면에, 신랑은 다른 별채에서 온종일 친구들과 즐겁게 먹고 마시며 논다."[7]

오래도록 당연시되던 풍속에 담긴 가부장제의 모순이 이방인의 눈에 도드라진다. 스코틀랜드 태생으로 아일랜드와 영국에서 지내던 키스는 도쿄의 언니 부부 초청에 먼 뱃길 마다하지 않고 동양으로 향했다. 언니 엘스펫은 남편과 도쿄에서 뉴이스트 New East 출판사를 운영하고 있었다. 엘스펫은 잡지 편집인으로 활동하며 한국과 일본의 역사와 문화를 잘 이해하게 된다.

1915년, 서른네 살에 일본에 내린 키스는 귀국 배표도 팔아버리고 일본에 무기한 머물며 스케치북 하나 들고 이곳저곳을 다녔다. 『런던 타임스』 일요판에 일본의 이야기를 흑백 스케치로 보내 1~1.5파운드씩 벌기도 했다.[8]

형부가 영국으로 돌아갈 때가 다가오자, 키스 자매는 한국을 여행하기로 한다. 1919년 3월 28일, 3·1운동의 열기가 식지 않은 때 부산에 내려 경부선 기차로 상경해, 동대문이 내려다보이는 선교관에

짐을 풀었다.

"만약 어떤 사람이 1919년에 서울을 방문해 큰길로만 다녔거나 전차만 타고 다녔으면, 아마 서울도 극동의 여느 도시들처럼 부분적으로 서구화된 지저분하고 재미없는 도시라고 생각했을지 모른다. 하지만 일단 대로를 벗어나서 구불구불한 골목길에 들어서면, 알라딘 단지 같은 장독이 늘어서 있는 신비스러운 집 안 마당을 들여다볼 수 있다."[9]

자매는 실제로 이런 여행을 했다. 대로가 아니라 골목으로, 조선인들의 삶에 스며들었다. 서울에는 일본 자본의 서양식 호텔(조선호텔)이 있었지만, 자매는 감리교 의료 선교회관으로 들어갔다. 선교사는 아니었지만, 그곳에서 소명을 갖고 이 낯선 땅에서 지내는 의료인, 선교사들과 어울리며 조선의 과거와 현재의 이야기를 들었고, 조선 사람들의 미래를 염려했다.

자매의 책 『올드 코리아 Old Korea: The Land of Morning Calm』에서 긴 글은 언니가 썼고, 동생은 그림과 그 설명을 맡았다. 당시 조선에 들어오는 여느 외국인들처럼 자매 또한 제임스 게일 선교사의 소개장을 지녔고, 게일은 후에 『올드 코리아』의 소개문을 쓰기도 했다. 게일은 1888년 스물다섯 나이에 선교사로 입국해 조선의 마지막 10년을 겪은 이다. 성경을 우리말로 번역하면서 여호와 혹은 신에 해당하는

엘리자베스
키스

호칭으로 '하나님'이라는 말을 만들었고, 『구운몽』과 『춘향전』을 영어로 옮겼다. 게일이 기록한 을미사변과 아관파천은 이러했다.

"그들은 왕후를 틀림없이 제대로 처리했다고 확신하기 위해 궁녀를 서넛 더 죽인 후에야 행진으로 빠져나왔다. 아! 고결한(반어법) 사백 군사여! 조선 국민들은 경악했고, 왕은 1895년 10월부터 1896년 2월까지 볼모가 된 채 잡혀 있었다. 그러던 왕이 러시아 공사관으로 마침내 탈출했는데, 진실을 알고 있던 문명 세계는 모두 만세를 외쳤다!"[10]

전기가 들어와 궁을 환히 밝혔지만, 조선의 미래는 그리 밝지 않았다. 키스 자매가 들어왔을 때는 이미 한일합병으로부터 9년이 지난 뒤였다. 자매의 글과 그림에는 외세의 압제에 시달리는 이 나라 사람들에 대한 염려, 특히 가부장제 아래에서 억압된 여성과 여자 어린이의 삶에 대한 연민이 자주 드러난다.

영국이 30세 이상 여성의 투표권을 인정한 것이 1918년, 그런 나라에서 왔지만 이들 역시 남녀의 다른 처지를 예민하게 인식했을 거고, 그래서 이 땅에 왔던 남성들과는 또다른 시선을 가질 수 있었을 터다. 자매는 여자들의 일 중에서도 빨래에 관심이 많았다. 조선의 어느 곳에서나 물이 흐르는 곳이라면 여자들이 쪼그려 앉아 빨래하는 모습을 쉬이 볼 수 있었고, 서울 어디서나 밤늦도록 다듬이질

소리를 들을 수 있었기 때문이다.

"남자들이 하얀 두루마기에 하얀 바지만 입기 때문에 당연히 세탁물이 많을 수밖에 없는데 이 나라에서 세탁은 오로지 여자의 몫이다. 일본과 중국에서는 남자가 세탁을 하는데, 한국에서는 유독 여자만 어마어마한 양의 빨래를 담당한다. (……) 빨래도 힘들지만 한국의 다듬이질은 정말 힘든 노동이다. 서울 어디를 가나 여자들의 다듬이질 소리를 들을 수 있다. 그 소리는 어떤 때는 새벽부터 밤늦게까지 계속된다."[11]

언어도, 풍토도, 음식도, 냄새도, 뭐 하나 편한 게 없었을 100년 전의 여행길에서 이들의 호기심 어린 시선은 줄곧 여유 있고 따뜻하며 때론 예리하다. 여성의 삶에 깊은 공감을 표시했던 키스는 신부 행렬을 보러 급히 따라가다가 물에 빠지기도, 김치 냄새가 심해 머리를 창밖으로 내밀었다고도 했다. 그녀는 '여행꾼'이자 호기심 많은 관찰자였는데, 그렇다고 이국의 풍속을 함부로 무시하거나 재단하지 않았다.

조선 최초로 세계일주를 한 여자, 나혜석이 1929년 미국 샌프란시스코에서 하와이를 거쳐 일본 요코하마까지 오는 뱃길도 17일이 걸렸다. 이보다 10년 전 영국에서 일본으로 들어오던 키스의 뱃길이라고 더 편했을 리는 없다. 전 세계 어느 곳이건 하루 만에 닿을 수

엘리자베스
키스

있는 오늘날에도, 낯선 곳을 불편해하고 다른 문화를 함부로 판단
해버리며 내 안의 바닥을 보고야 마는데……. 그나마도 이 글을 쓰
고 있는 지금은 코로나19라는 전대미문의 감염병으로 다른 나라로
가는 하늘길이 사실상 막혀버렸다. 여행 또한 안온한 일상의 존재증
명이었음을 깨닫게 하는 요즘, 1920년 무렵 먼 뱃길 여행으로 미지
의 세계를 다녀간 이 자매가 또 달리 보인다. 『올드 코리아』 속 글과
그림이 빛나는 것은 섣불리 판단하고 함부로 계몽하려 들지 않는 자
매의 태도 덕분일 텐데, 낯선 서양 여자 앞에서 궁중 예복을 꺼내
입고 모델을 서준 팔순 노인 김윤식 자작 일가를 비롯한 100년 전
조선 사람들도 같은 마음이었을 것 같다.

키스는 또한 이 땅의 모습을 몹시 사랑하여, 평양이나 금강산과
그 인근 원산 등 지금은 사진으로나 볼 수 있는 북쪽의 풍경도 화
폭에 담았다. 그중 빛나는 건 원산 밤바다다.

"내가 아무리 말해도 세상 사람들은 원산이 얼마나 아름다운 곳
인지 알지 못할 것이다. 하늘의 별마저 새롭게 보이는 원산 어느 언
덕에 올라서서, 멀리 초가집 굴뚝에서 연기가 올라오는 것을 보노라
면 완전한 평화와 행복을 느낀다."[12]

해송 사이로 보이는 하늘에는 별이 총총, 바다 위에는 고기잡이배
불빛이 총총하다. 제 몸집보다 큰 나무집을 머리에 인 여자가 집으

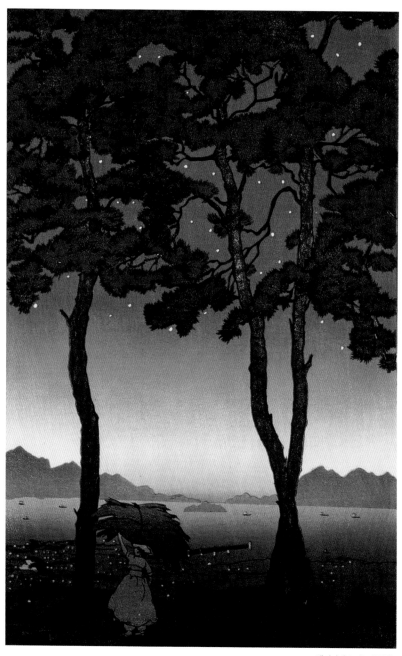

엘리자베스 키스, 「원산」,
목판화, 37.5x23.5cm, 1919년

로 돌아간다. 가까이 소나무와 짧은 저고리 입은 여자의 뒷모습, 불 빛 켜진 항구 너머 먼 바다의 바위산까지. 빛과 어둠, 공간감이 잘 표현된 아스라한 그림이다. 키스의 풍경화는 대체로 이렇게 고즈넉 하지만 실제 스케치하는 환경은 그렇지 못했던 것 같다.

"내가 그림을 그리기 위해서 캔버스를 세워놓는 순간 어디서 나 타났는지 사람들이 구름같이 몰려왔다. 대개는 아이이거나 나이 많 은 남자였다. 그래서 어떤 때는 내 언니 제시가 땅에다 금을 긋고 그 이상은 들어오지 말라고 엄포를 놓기도 했다. '더 가까이 오지 말아 요. 애야, 저리 물러서!' 하고 우리가 소리를 지르면, 사람들은 우리 의 말투를 흉내내며 따라 했다. 우리도 마주 보고 웃는 수밖에 없었 다. 사람들이 너무 몰려와서 구경을 하는 바람에 어떤 때는 포기하 고 집에 돌아왔다가 새벽닭이 울 때 다시 찾아와 그림을 그리기도 했는데, 그래도 어떻게 아는지 사람들이 몰려들었다. 동양에서 서양 인 여행자가 남몰래 다닐 방법은 사실상 없었다."[13]

먼저 왔던 제임스 게일도 가는 곳마다 구경꾼이 몰려, 수행하는 포졸은 그들을 쫓아내기 바빴다고 토로한 바 있다. 서양화가도 드물 어 도쿄 유학생 출신 화가들의 야외 스케치에도 구경꾼들이 모였으 니, 외국인 여성에 화가인 키스의 스케치 장면이 이곳 사람들에게는 한층 더 이채로웠을 터다. 집중해 그리기 좋은 환경은 아니었으나

키스는 평양 대동문, 서울 광희문 성벽 따라 빨래 이고 가는 여인, 눈 쌓인 동대문의 새벽 등 멋진 구도의 풍경화를 여럿 남겼다.

독학으로 그림을 그리기 시작했지만, 이 그림을 팔아 돈을 번 프로페셔널이었으며, 한 세기 전 머나먼 타국을 누빈 용감한 독신 여성이었다. 도쿄에서 수채화 전시를 할 때 일본 목판화 출판인인 와타나베 쇼자부로의 강권으로 그의 작품들은 목판 출판물로 다시 태어나게 된다. 조선에서는 크리스마스씰로 제작되어 결핵 환자 기금 마련에 쓰이기도 했다. 키스는 1921년 9월에 지금의 소공동에 있는 서울은행집회소에서 개인전도 여는데, 나혜석이 여성 화가로 첫 전시를 열고 반 년 뒤 일이었다.

냉엄한 국제 사회의 질서 속에서 자매가 남긴 조선과 조선 여인들에 대한 기록은 그 자체로 귀한 자료다. 이 자료는 타국에서 오래도록 이민 생활을 한 한국인들에게 발견되어 되살아났다. 미국에서 대학교수로 살아가던 송영달 선생은 고서점에서 키스의 작품을 발견한 뒤 수소문해 그녀의 조카를 찾아 캐나다를 방문하기도 했고, 『올드 코리아』를 한국어로 옮겨 국내에 소개했다. 애리조나에서 잡화점을 운영하며 고국에 대한 그리움을 그림 수집으로 달래던 전기작가 이충렬씨도 우연히 미국 경매에서 구입한 키스의 목판화가 인연이 되어 고서점에서 『올드 코리아』를 찾아냈다. 100년 전 그녀가 찾아와 발견한 조선 사람들의 이야기가, 타국의 한국인들에 의해 재발견

엘리자베스
키스

된 것이다.

익숙한 듯 새로운 격변기, 이 시기는 여전히 새로운 이야기가 샘솟는 보고다. 왕실 유물을 전시하는 국립고궁박물관은 2020년 여름, 이채로운 전시를 열었다. 〈신新 왕실도자, 조선 왕실에서 사용한 서양식 도자기〉라는 제목으로 19세기 개항 전후 조선 왕실의 도자기 400여 점을 내놓았는데, 절반가량은 그동안 한 번도 공개되지 않았던 유물이다. 고종이 나이프와 포크를 서툴게 잡고 서양에서 온 손님들을 어떻게든 우리 편으로 만들려 애쓰던 시절의 흔적들이다.

청자, 백자와 달리 잔잔한 장미꽃무늬가 그려진 찻잔, 도자기 변기, 궁중을 밝혔던 오얏꽃무늬 전등갓을 보고 있노라면, 변화의 물결이 이렇게 왕실 곳곳에도 스며들었음을 알 수 있다. 말총으로 만든 갓을 진열해둔 '모자 가게', 골목길에서 수다 떠는 두 아낙, 얼음을 깨고 빨래를 하는 냇가의 여인네들, 결혼 잔칫날의 흥성거리는 장면…… 나라 잃은 서민의 삶, 특히 여성들의 일상이야말로 기록되지 않았다면 잊히고 말았을 터. 키스의 그림이 귀한 이유다.

'이상한 동물'의 '큰 걸음'
노은님

1946~

"그레고르 잠자는 어느 날 아침 불안한 꿈에서 깨어났을 때, 자신이 잠자리에서 한 마리 흉측한 해충으로 변해 있음을 발견했다."

1916년, 서른세 살의 프란츠 카프카는 이렇게 첫 문장을 썼다. 외판원으로 가족을 부양하던 잠자가 갑자기 괴물로 변하자 가족들은 그의 존재를 세 번에 걸쳐 부정하고, 방 안에 가둬 서서히 죽게 내버려둔다는 이야기. 「변신」을 쓴 뒤 카프카는 마흔한 살 젊은 나이에 세상을 뜬다.

1986년, 마흔 살 노은님은 가로 2미터 60센티미터의 커다란 한지 가득 검은 짐승을 그린다. 불타는 듯한 붉은 배경에 붉은 눈의

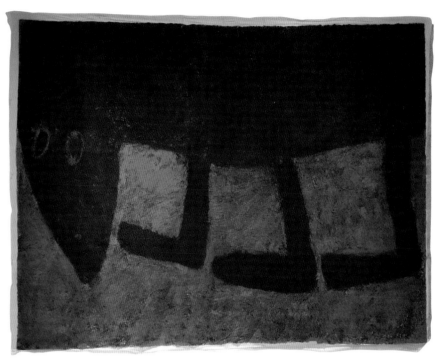

노은님, 「빨간 동물」,
한지에 혼합재료, 198x260cm, 1986년, 가나문화재단

짐승이 그림자처럼 시커멓게 화면을 꽉 채웠다. 그림은 프랑스 중학교 문학 교과서에 카프카의 「변신」과 함께 실렸다.

물고기인 듯, 새인 듯, 사람인 듯…… 노은님의 그림은 인간 또한 자연의 일부임을 부드럽게 보여주는데, 이 그림은 사뭇 분위기가 다르다. 「빨간 동물」이라는 제목으로 벨기에 소재의 필리프기미오갤러리를 통해 1990년 파리의 아트페어인 피악FIAC에 소개된다. 프랑스 교과서에 실리게 된 연유다.

중학생에게 카프카를 가르치는 것도 이채롭지만, 독일에 사는 한국 화가의 그림을 프랑스 문학 교과서에서 만난다는 것도 신기하다. 노은님에게는 그런 신기한 일이 많았다.

시작은 포천군 면사무소 결핵관리요원이 '파독간호보조원 모집공고'에 지원해 독일로 떠난 1970년이었다. 스물네 살 때 일이다. 아홉 남매 중 셋째, '식구'가 말 그대로 '먹는 입'이던 시절, 다 벗어나고 싶어 감행한 '탈출'이었다. 제대로 배워본 적도 없던 그림은 종일 말 거는 이 하나 없는 독일에서 새로운 친구가 됐다. 그곳 문방구점에서 보이는 대로 산 화구로 틈만 나면 그림을 그려 침대 밑에 쑤셔넣었다. 먹는 것, 말하는 것까지 다 새로 배워야 했던 함부르크에서 그림은 유일한 낙이었다. 1972년 독감으로 결근한 날, 집에 찾아온 간호장은 자그마한 한국 아가씨가 쌓아둔 그림에 깜짝 놀란다. 그의 주선으로 병원 회의실에서 연 〈여가를 위한 그림들〉이 노은님의 첫 개인전이었다. 월급이 400마르크였는데, 2000마르크에 그림을 사겠

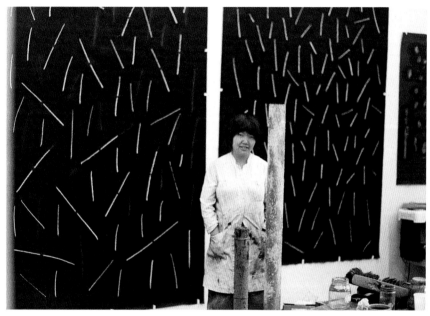

1976년 국립함부르크예술대학의 아틀리에에서.
뒤편 그림은 아프리카 여행 후 시작한 검은 종이에 분필로 그린 연작.

다는 이도 나타났다. 전시장에 몰려든 사람들에 놀라 얼굴 근육이 그대로 굳어지고, 처음 받아본 그림값이 낯설어 "훔쳐온 것만 같고 불안했던" 시절이었다.

병원 주선으로 이듬해 함부르크 국립미술대학에 진학했고 주경야독이 시작됐다. 흑백사진 속 서른 살 노은님은 대학 실기실에 검은 종이를 붙이고 분필로 비 오듯 선을 죽죽 그었다.

이후 마흔네 살이던 1990년에는 함부르크 국립조형미술대학 교수가 된다. 이방인에게 견제가 왜 없었겠는가. 임용 때 받은 "여기는 아카데미, 대학인데 몽실몽실한 그림을 그리는 당신이 뭘 가르치겠는가"라는 공격은 "내가 알기론 이 대학 선생님들이 다 아카데믹한데, 나까지 와서 그러면 어떡하겠나"라고 받아쳤다. 그리고 함부르크 알토나 성요한니스 교회가 불타자 1997년에 그곳 유리 조형물을 새로 해넣는 데도 노은님이 뽑힌다. 독일인도, 교인도 아닌 그는 물·불·공기·흙 4원소를 점·선·면으로 추상화한 유리 480장으로 교회를 밝고 희게 꾸몄다. "제 생각엔 사람만 교회에 오는 게 아니라 동물도 오고 모두 다 와서 즐길 수 있으면 어떨까 싶다"면서.

무심한 듯 힘을 뺀 채 세상사를 꿰뚫는 '그림 철학자' 노은님은 요즘 시간을 거스르고 있다. 프랑크푸르트에서 차로 한 시간 거리인 소도시 미헬슈타트의 고성에 딸린 250년 된 아틀리에에서 작품 활

함부르크 알토나 성 요한니스 교회의 스테인드글라스, 1997년

동을 하고 있다. 2019년 말 미헬슈타트 시립미술관은 노은님의 영구전시관을 개관했다. 유럽에서 활동하는 한국 화가로서 이만큼 성취해낸 이가 또 있을까. 미디어아트의 선구자 백남준[1932-2006]의 다음 세대로서, 양혜규[1971-] 프랑크푸르트 슈테델슐레 교수의 앞세대로서 노은님의 여정은 한국 현대미술사에서 큰 의미를 갖는다.

그러나 국내에서 노은님을 말할 때는 여전히 파독 간호사였다는 것, 아이처럼 천진한 그림을 그린다는 것, 이 두 가지 틀에서 벗어나지 못한다. 독일에서 전업 간호조무사로 일한 건 딱 2년, 중요한 전환점이었을지언정 그 기간이 70년 넘는 삶을 규정한다니 억울할 것도 같다. 혹시나 여성 미술가의 정체성을 엄마나 간호사처럼 돌봄 업무에서 찾는 것은 아닌지, 또 그들이 철학자이기보다는 나이를 먹어도 천진한 아이에 머물길 원하는 건 아닌지 돌아볼 필요가 있다.

노은님의 작품 세계를 다룬 다큐멘터리 「내 짐은 내 날개다」 속에서 젊은 작가는 낙엽더미에서 나와 씩 웃는다. 붓과 물감만이 도구가 아니다. 종이를 찢고, 모래를 뿌리고, 나무로 강아지 모양을 만들어 공원에 끌고 나가 다른 개들의 반응을 슬며시 관찰한다. 비행선을 닮은 물고기를 그려놓고는 "이렇게 보면 착륙하는 거고"라더니 큰 종이를 거꾸로 돌리고는 "이렇게 보면 이륙하는 거죠"라고 한다.

큰 붓을 휘둘러 쓱쓱 그린 것 같은 노은님의 그림 중 「큰 걸음」을 좋아한다. 짧은 다리를 한껏 벌려 새로운 곳으로 내딛는 듯한 느낌

을 담았다. 그림의 주인공은 누구여도 좋다. 걷느라 휘젓는 나머지 팔도, 얼굴도 화면 밖에 있어 안 보이니까. 이 그림도 그의 표현대로 "부침개 뒤집듯" 뒤집어본다. 허공을 향해 두 발 휘저으면 아무데도 갈 수 없지만, 어쩌면 전혀 새로운 곳에 도달할지도 모르겠다.

독일 생활 6년차가 되도록 서울과 함부르크 사이의 먼 거리를 확인하는 게 무서워 친구가 선물해준 세계지도도 펼쳐보지 못하고 있던 노은님은 대학 초년생 때 아프리카 여행을 다녀온다. 가나, 토고 등지를 돌아본 뒤 불행한 이민자의 삶을 사는 자신의 신세를 비관하고 원망한 세월이 사치였음을 깨닫고 부끄러워졌다. 그림도 인생도 다 정해진 운명의 결과이니 마음먹기 따라서 얼마든지 가벼워질 수 있음 또한 깨달았다.

"사는 게 꼭 벌 받는 것만 같았고, 남들보다 가진 게 없는 나 자신과 싸우는 날들이 많았다"고 당시를 돌아보는 그녀…… 무엇이 되고자 한 것도, 무엇을 그리고자 한 것도 아니다. 이미지가 잡히든 안 잡히든, 어부처럼 매일매일 그려 오늘에 이르렀다.

"저는 화가와 어부를 많이 비교해요. 잡고는 싶은데 잡힌다는 보장은 없고, 잡으면 아주 좋은 날이고 못 잡으면 내일 또 나가면 된다는 생각. 그게 제 예술인 것 같아요."

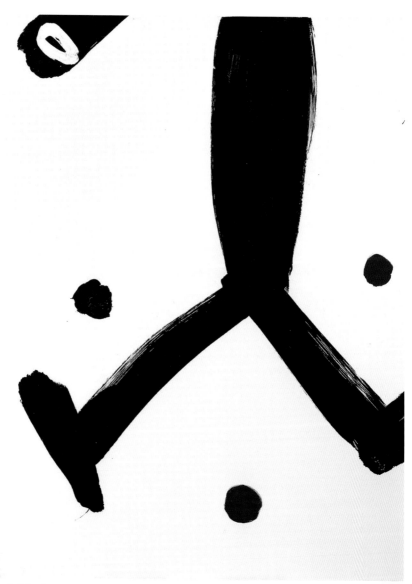

노은님, 「큰 걸음」,
캔버스에 아크릴릭, 130.2x97.2cm, 2019년, 작가 소장

다시 「큰 걸음」을 본다. 젊은 날의 '별'은 이제 힘 뺀 붓질로, 그 시절의 '싸움'은 여백이 됐다. 그렇게 그린 「큰 걸음」에 노은님의 그림 인생이 겹쳐진다. 어딜 그리 바삐 가느냐고, 그렇게 서둘지 않아도 가야 할 곳으로는 가게 되어 있다고, 화가가 나직하게 말을 건네는 것 같다.

그때 아파서 누워 있는 노은님의 그림들을 간호장이 발견하지 못했다면 인생이 달라졌을까? 아니, 물끄러미 세상을 관찰하며 스스로를 단단하게 다져나갔기에, 언젠가 또다른 계기가 있었어도 그는 지금의 모습이었을 것 같다. "저는 화가로 태어난 것 같아요. 본 게 너무 많고 느낀 게 너무 많아서, 그림을 떠나선 살 수 없는 이상한 사람이 됐어요."

'이상한 사람'이 그린 '이상한 동물'이랄까. 「빨간 동물」도 그렇다. "남하고 비교를 많이 했어요. 남들은 가진 것도 많고 뭐든지 잘되는데, 나는 왜 혼자서 이렇게 아무것도 없을까. 괴로운 날은 저절로 빨간색을 찾게 돼요. 그 속에서 저하고 싸우면서 만날 불 속을 왔다갔다하는 기분이었죠."

어디든 여행가면 그곳 민속관과 자연관은 꼭 찾아본다고 그녀는 말한다. "지구를 반 바퀴쯤 돌았어요. 그리고 보면 세상 한 마을이 똑같아요. 지구 자체가 사람 사는 공간이고, 사람들마다 느끼고 생각하는 게 다 비슷해요. 전혀 문화교류가 없던 신석기·구석기시대도 거의 다 비슷해요." 노은님은 구석기시대와 지금을, 지구 반대편과

여기를 연결한다. 종교도 없으면서 유리조형물로 교회에 빛을 선사한 그녀의 신은 자연이다. "자연 그 자체가 우주를 관리한다고 느껴요. 신이 없다곤 말할 수 없고, 신이 꼭 교회에서 말하는 신인지는 모르겠어요."

우리는 왜 예술에 경도되나? 그곳에 다른 삶이 있음을 보여주기 때문일 것이다. 노은님은 이미 1970년에 저 먼 곳에서의 삶을 생각했고, 실행했고, 먼저 간 다른 곳에서 다른 삶을 살고, 지금도 다른 삶을 보여준다. 어쩌다 보니 글 써서 월급 받고 때론 책을, 논문을, 여러 원고를 쓰고 있는 나. 그래도 글쓰기는 여전히 어렵고, 두렵고, 자신 없다. 그래서 컴퓨터 속 커서만 깜빡이는 텅 빈 화면이 문득 무서울 때, 그게 싫어서 달아나고 달아나다 마침내 피할 곳 없어 흰 화면을 마주할 때, '왜 일을 자처했나' 자책밖에 안 남을 때, 문득 노은님을 생각한다.

남과 비교해 괴로운 날, 자신을 불구덩이에 처넣듯 빨간색을 잔뜩 썼다는, 그의 이상한 동물들을 떠올린다. "사람들은 쉽게 생각하거든요. 쉽게 나온 건 제가 그 전에 여러 개 해서 나온 거고, 사실 서너 번 죽지 않으면 그림은 없어요." 이 말을 떠올리고 나면 나도 성큼성큼 썩썩하게 큰 걸음을 내디딜 수 있을 것만 같다.

정직하지 못한 세상에 내미는 그림
정직성

1976~

새벽 세시 반, 오늘도 이 시간에 눈이 떠졌다. 침대를 살살 빠져나와 스마트폰을 들고 거실로 나간다. 네이버 뉴스스탠드에 조간 지면이 업로드 되는 시간, 주요 신문들을 1면부터 쭉 훑는다. 가족이 일어나기 전까지 졸다 깨다 하며, 조금씩 밝아지는 하늘을 보며 마음에 드는 기사나 칼럼이 나오면 체크해둔다. 뉴스장이 17년차의 루틴이다.

어지간한 뉴스에 쉽게 달아오르지 않는 것은, 분노하는 법을 잊었거나 참사에 익숙해졌기 때문이 아니다. 지금은 전부일 것 같은 사건들이, 이름들이 몇 년 만에 얼마나 쉬사리 잊히는지, 지금 기세등등한 이들이 순식간에 몰락할 수도, 지금 정의를 외치는 자가 금세

정직성, 「망원동 —연립주택 3」,
캔버스에 유채, 194x260cm, 2006년

민낯을 드러낼 수도 있음을, 그 슬픈 덧없음을 알아버려서다.

종합 일간지나 방송 뉴스에서 문화 쪽은, 그중에서도 미술 쪽은 꼭 오늘 얘기하지 않아도 되는, 상대적으로 '하잘것없는' 뉴스 취급을 받기 일쑤다. 그러나 이렇게 다른 호흡과 시간을 가진 덕분에 쉽사리 잊히지 않는 이야기를 남기게 됐다고 나는 믿는다. 숱하게 스쳐가는 뉴스 속 이름 중에서도 '이 화가만큼은 기억해두시라'고 권하고 싶은 이름이 있다. 정직성이다.

거리 어디선가 꼭 뚝딱뚝딱 공사 중이고, 20년 이상 추억이 깃든 아파트마다 재건축을 못해 안달이다. 이 '공작도시'**에서는 더 나아지려고, 한 푼이라도 손해 안 보려고, 악다구니를 써야 살아남는다. 추억과 기억의 공간들도 평당 가격으로 치환되는 '콘크리트 유토피아.'*** 흔히 풍경화라고 하면, 너른 평원이 담긴 금박 액자 속 서양 명화를 떠올릴 텐데…… 이런 도시에선 어떤 풍경화가 가능할까. 풍경의 추상. 추상화라고 하면 현실과 유리된 무중력, 무균질의 세계라 여겨지지만 정직성의 그림은 우리네 삶의 풍경이자, 우리 시대 추상화다.

다 똑같은 색의 성냥갑 집들이 조금씩은 다른 그림자를 드리우며 올망졸망하고 고만고만하게 서 있다. 서울 변두리 동네에 자리잡은 영세민을 위한 획일적이고 단조로운 주거공간, 연립주택들이다. 단순화된 화면 속 네모반듯한 균질 공간은 그렇게 추상화되어 이 시

대를 살아가는 사람들의 공통 기억에 호소한다. 어떤 이들은 여기서 날림으로 지어진 획일성을 볼 것이고, 또다른 이들은 비슷한 듯 다른 저마다의 보금자리를 볼 터다. 그게 우리네가 아파트를, 연립주택을 대하는 방식이다. 추노꾼처럼 끼니를 재빨리 욱여넣고 얼른 일터로 가야만 살아남을 수 있는 곳, 공동주택만큼 대한민국 서울 사람들의 삶에 최적화된 공간도 없을 것이다.

망원동, 성내동, 신림동…… 모두 정직성이 거쳐온 동네들이다. 살기 위해 지나갔던 곳들, 끝내 정주하지 못했던 곳들은 화폭에서 영원한 보금자리가 된다. 그림 속에는 1990년을 전후한 시기에 대한 복고 향수를 자극했던 TV드라마 '응답하라' 시리즈 속 정감 넘치는 골목도, 마을 사랑방 노릇하던 구멍가게 앞 평상도 없지만, 보는 이들은 일제히 달음질치던 시절 두고 온 기억과 추억을 기어이 찾아낸다. "빈곤을 애기해도 남루하지 않게 하고 싶었다"는 작가의 바람대로, 그림 속 망원동 연립주택은 밝고 경쾌하고 씩씩하다. 이 탄탄한 그림에 대해 평론가들이 가장 많이 쓰는 찬사는 '조형적 완성'이다.

"한 곳에 정주할 수 없게 하고, 그곳에 대한 기억을 단절시키는 정신적 외상을 서울 사람들은 어느 정도 겪고 있어요. 그런 걸 극복하기 위한 의식이 필요하지 않을까, 제게는 그게 그림이고요."

정직성은 서울 망우동에서 태어났다. 공동묘지를 가로질러 망우초등학교를 다니다가 금성초등학교로 전학했다. 다섯 살 때 '평생 그림을 그리겠다'고 결심했다. 에스파냐 화가 프란시스코 고야에 대한 이야기를 다룬 심야 방송을 엄마의 화장대 거울을 통해 몰래 보고 나서다. 마을 뒤로 돌아선 거인의 모습, 무섭지만 눈을 뗄 수 없는 기묘한 그림이었다. 어린 마음이었지만 '저런 걸 그려보고 싶다'고 생각했다.

동네 '개미화실'에서 그림을 배웠다. 초등 5학년 때 짝꿍이 예술중학교로 진학한다는 말을 듣고 그런 곳이 있다는 걸 처음 알았다. 동네 화방에 가서 "예술학교에 가려면 어떻게 해야 하느냐"고 당돌하게 물었다. 거기서 소개한 화실을 다녔고, 선화예중·고로 진학했다. 처음에는 '돈지ⅹ'이라며 반대하던 부모도 그 고집을 꺾진 못했다. 중·고생 때 액자 여러 개를 들고 쩔쩔매며 버스 타고 하교할 때 친구들은 정문 앞에 데리러 온 고급 승용차에 올랐다.

아버지는 외항선장이었다. 1년에 11개월은 집에 없었다. 엄마, 언니, 이렇게 여자 셋이 집에 있었다. 집에 있는 한 달간 압축적으로 놀아주던 아버지는, 캠핑 등 당시 형편으로는 상상하기 어려웠던 추억을 만들어줬다. 초등 3학년 때 둔촌동으로 이사했고, 이후 신림동으로 갔다.

"서울엔 저처럼 이사 다닌 사람들 많아요. 집 없는 서울시민이 겪

은 일반적인 과정, 보편적인 경험인데 그에 대한 그림이 없다는 게 이상했어요. 지금도 일어나고 있는 경험인데, TV 같은 데서도 회고조로 나옵니다. '못 사는 사람들은 저래' 하고 넘어갈 일이 아니란 얘기죠."

끊임없이 부수고 짓기를 반복하느라 어디서나 쉽사리 눈에 띄는 공사장의 비계도, 고만고만한 날림집으로 늘어선 골목 안 연립주택의 풍경도, 모두에게 익숙한 공통의 기억이자 현재진행형의 도시 모습이다. 휙휙 붓질 휘둘러 그린 자동차 엔진은 또 어떤가. 화가의 재료를, 작품을, 때론 화가의 아기를, 오가다 장본 찬거리를 실어 날라야 하는 소형차…… 자동차공업사를 하던 남편이 화가 아내가 14년째 고쳐 타는 마티즈의 본네트를 열고 엔진을 꺼내던 장면도 그렇게 화폭에 고정됐다. 푸른빛으로 추상화된 기계, 스스로를 시각예술 노동자로 여기는 화가는 마치 20세기 초 스스로를 미래주의라 이름붙인 화가, 페르낭 레제처럼 낡은 자동차 엔진도 경쾌하게 화폭에 담았다.

집도 빨리 짓고 빨리 부수고, 잠깐씩 살다 이사 가고, 주말이면 마트로 내달려 찬거리를 실어다 냉장고에 채워두고, 뭐든 빨리빨리 하지 않으면 금세 뒤쳐져 나락으로 떨어지는 도회의 삶. 정직성의 그림 속에는 그런 삶이 녹아들어 있다. 그런데 하나도 구슬프거나 남루하지 않다. 화가는 결코 가볍지 않은 내용을 힘찬 붓터치와 밝은 색감으로 화면에 살렸다.

정직성, 「201110」,
캔버스에 유채, 130.3×194cm, 2011년

하찮게 여겨지다 사라져가는 것들에 관심을 둬온 화가의 취미는 자개장 수집이다. 세대가 바뀌면서, 주거 환경이 달라지면서, 할머니들이 애지중지 아끼던 옻칠 자개장들은 길거리에 함부로 버려졌고, 화가는 여력이 닿는 한 이것들을 모았다.

전복 껍데기 안쪽의 빛나는 부분을 섬세하게 썰어내 복을 비는 형상들을 새긴 검은 칠장. 한때 누군가의 혼수품으로 귀하게 대접받았을 이 자개장들은 주인이 늙고 사라져감에 따라 애물단지가 되어 길에 함부로 버려지기 일쑤지만 아름다운 것에 대한 감수성이 남다른, 눈 밝은 화가의 손길에 제 생명을 되찾는다.

정직성은 수집벽에서 나아가 '자개 그림'을 떠올렸고, 장인의 디테일을 화폭에 하나하나 실현 중이다. 어스름 속에 형형하게 피어난 매화가 촛불 집회의 군상처럼 보여서 그린 「새벽 매화」도, 제주 바람에 놀란 도시인이 담은 「파도」도 자개 그림으로 되살아났다. 힘찬 붓질로 기억되는 정직성이 요즘 새롭게 추구하는 디테일의 세계, 공예의 세계다.

"저라고 왜 테크닉적 성취 욕심이 없었겠어요. 육아 살림 하느라 손목을 휘둘러서 그랬다면, 이제는 남편이 육아 살림을 도와주면서 제가 작업에서 구현하고 싶은 디테일을 챙길 수 있게 된 겁니다."

줄어드는 전수자, 새로운 미학이 필요한 자개 공방 아리지안과 미

정직성, 「202011」, 나전, 나무에 삼베, 옻칠, 120.5x160cm, 2020년

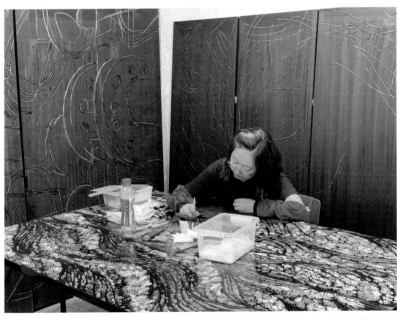

나전 작업 중인 정직성

적 디테일의 돌파구를 찾는 정직성이 만난 '자개 회화'는 검은 옻칠 바탕에 흑진주 조개의 검은 빛, 뉴질랜드산 조개의 녹색 영롱함이 더욱 빛나며 오랜 전통의 재료와 기법에 잠재된 은근한 화려함을 한껏 보여준다.

골동 수집벽이 세태 풍자와 만난 '녹조' 시리즈도 있다. 평소 인연이 있던 골동상이 화가를 위해 금박 '이태리 액자'들을 넘겨주며 "여기에 어울릴 만한 명작을 그려주시라" 농담처럼 말한 것이 시작이었다. 서양미술사 속 풍경화에 어울릴 법한 부담스러운 액자들을 보며 우리 시대의 자연을 생각하다가, 뉴스에 자주 등장한 4대강 사업 탓에 녹조로 가득한 강의 모습이 떠오른 작가는 금박 액자용 '녹색 모노크롬' 회화를 그리기에 이른다.

"저는 추상도 대단히 정치적일 수 있다고 생각해요. 선과 색의 신선놀음이 아닙니다. 이건 1980년대 민중미술과 단색화가 대립하면서 생겨난 오해예요. 특수한 한국적 맥락에 대한 조형적 질서를 화폭에 풀어내고 싶습니다."

정직성은 예명이다. 요절한 현대미술가 박이소가 빌리 조엘의 「어니스티」를 번안해 부른 곡에서 착안했다. 정직성을 보기 힘든 세상에 반발하듯 지은 이름이, 회화의 본질에 정직한 그의 고집을 대변한다. 본명 정혜정 대신 사용하는 이름의 성씨도 '바를 정正'자를 쓰

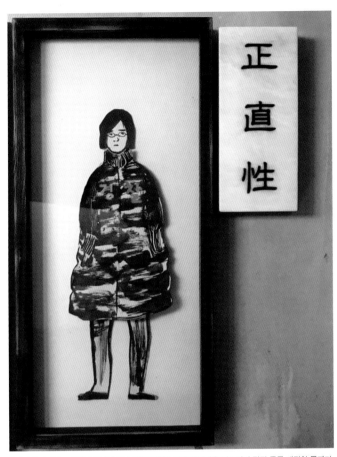

정직성의 문패와 프로필. 2014년 자기 힘으로 땅을 사고 작업실을 지으면서 직접 주문 제작한 문패다.

는 이 화가는 1999년 대학 시절 실기실 동료가 그려준 자기 모습을 페이스북 프로필로 등록해두고 있다. 내성적이면서도 꼿꼿하고 삐딱하고 강직한 태도, 정의감이 강하고 직선적으로 의견을 내는 그는 예민한 미대생들의 소소한 다툼의 중재자로 자주 나서게 되면서 '경찰' '군자' '관세음보살'이라는 별명을 얻었다. 동료는 이런 특징을 담아, 평소 작가가 자주 입던 검은 솜패딩 작업복 차림의 모습을 쓱쓱 그리고 '경찰'이라고 적어줬고, 작가는 이 모습이 마음에 쏙 들어 액자에 넣어 간직했다.

프로필 옆 문패는 2014년 곤지암 작업실에 제작해 걸어둔 것이다. 자기 힘으로 땅을 사고 작업실을 지으면서 가족관계등록부상 등록기준지를 이곳으로 바꿨다. 가정폭력의 피해자로 오래도록 시달린 끝에 이혼하고, 결혼과 이혼 과정에서 호적지가 이리저리 옮겨지는 것에 분노를 느끼던 중이었다. 그 사이 호적제도가 폐지되고 호적지 대신 자신이 정한 등록기준지를 등록할 수 있게 제도가 바뀌었다는 사실을 알게 됐다고 한다. 어느 남성이나 가문에 속한 사람이 아니라 작가 정직성의 작업실이라는 사실을 돌에 새겨 걸어두고 싶었다는 것이다. 작가는 "드디어 한 사람으로서 스스로 제 삶을 운용하고 있다는 생각이 들었다"고 털어놓았다.

도회의 성장기, 성인이 되어 소공장 지대를 전전하며 살아간 기억, 제주 작업실에서 본 드센 자연의 모습, 두 번의 결혼, 세 아이를 키

우며 작업에만 전념할 수 없었던 주부의 삶⋯⋯. 집과 차, 연립주택과 기계, 매화와 촛불, 녹조와 자개의 세계, 경험치를 꼭꼭 씹어 소화해 화폭에 담아내는 정직성의 작업은 그의 삶과, 우리네 삶이 맞닿아 있음을 보여준다. 하여 정직성의 그림은 우리 일상의 풍경이며, 시대의 추상화다.

"저 나중에 되게 장수해서 김병기[1916~] 선생님처럼 백 살 넘어서, 정확하게 제 관점에서 얘기를 하고 싶어요."

내 또래의 화가가 함께 늙어가며 50대의 이야기, 60대의 이야기, 70대의 이야기를 해주길. 2030년대의 서울을, 2040년대의 서울을, 2050년대의 서울을 계속 그려주길 바란다. 지금처럼 뚝심 있게, 뚜벅뚜벅, 삶의 조건을 그대로 화폭에 담으며 국내 최고령 화가보다도 오래도록 살아남아 기억과 역사의 주체가 되어 지금 이 시대의 화단을 보란 듯이 회고하길, 정직성이라면 그럴 수 있을 것 같다.

· '공작도시'는 '한국의 로트레크'로 불린 화가 손상기(1949~88)의 그림 연작 제목이다. 척추만곡증에 시달린 그에게 지하철 공사나 재개발 등으로 파헤쳐 공사 중인 서울은 '전쟁터'였다.

·· 『콘크리트 유토피아』는 디자인 연구자 박해천 동양대 교수가 쓴 책(2011)의 제목으로 한국의 아파트 문화사를 다뤘다.

2 거울 앞에서

베르트
모리조

파울라
모더존베커

버네사
벨

천경자

박영숙

인상파의 여성 멤버,
베르트 모리조

Berthe
Morisot

1841~95

발코니에 나온 세 남녀는 저마다 다른 곳을 바라보고 있다. 흰 옷에 닿아 찬란하게 부서지는 빛 때문일까, 내밀한 사생활을 관람객들에게 잠시 들킨 것 같다. 마네는 동생의 부인 베르트 모리조를 맨 앞줄에 정성스럽게 그렸다. 형형한 눈에 꼭 다문 입술, 이 그림이 연극무대라면 비운의 여주인공 역은 그녀의 몫이다. 바로 뒤 그리다 만 것처럼 희미하게 표현된 여성은 마네 부인의 친구인 바이올리니스트 파니 클라우스, 푸른 넥타이의 남성은 풍경화가 앙투안 기요메, 어둠 속 소년은 마네의 아들 레옹으로 추정된다. 마네는 지인들을 모델 삼아 시시각각 변하는 자연의 명암을 화폭에 담는 시도를 여러 차례 했다. 그러나 거기까지, 그들은 화가의 조형 실험을 돕는

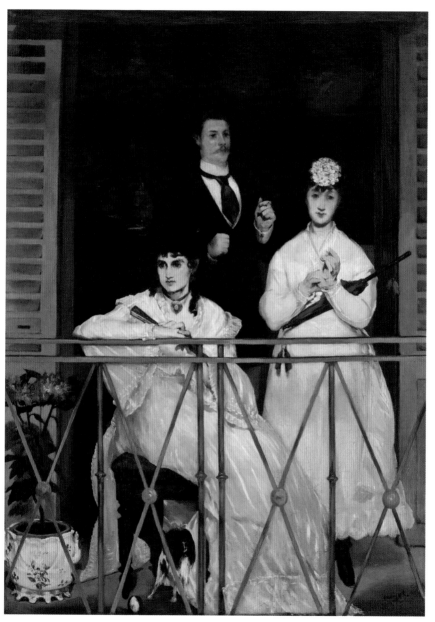

에두아르 마네, 「발코니」,
캔버스에 유채, 170x124.5cm, 1868~69년, 파리 오르세미술관, 파리 '살롱전'에 첫 전시

모델이었을 뿐이다.

곰브리치의 『서양미술사』에서 베르트 모리조는 마네의 「발코니」에 그려진 모습으로만 확인할 수 있다. 500페이지가 넘는 이 책 전체에서 인상파의 여성 멤버 모리조의 이름은 언급되지 않는다. 인상파가 현대미술에서 갖는 의미와 비중에도 불구하고 모리조가 미술사에 남긴 자취는 많지 않다. 2000년을 전후해 미술사 공부를 시작한 나 역시도 마찬가지였다. 모리조는 저 묘한 세 사람의 그림, 혹은 마네가 그린 신비로운 초상화로만 남아 있다. '인상파의 뮤즈', 그 이상 그녀를 알 기회는 없었다. 여성 화가와 그들이 남긴 당대 여성들의 이야기가 주목받은 것은 이후의 일이다.

모리조는 화가로 길러졌다. 로코코 화가 장오노레 프라고나르의 조카였던 어머니는 모리조와 두 살 위 언니 에드마의 미술수업을 전폭 지원했다. 부모는 자매를 위한 화실을 지어줬고, 바르비종파 풍경화의 대가인 카미유 코로를 스승으로 모셨다. 당시 소녀들로서는 드문 기회를 얻은 셈이었다. 그러나 자신감 넘치는 초상화가였던 언니는 서른 살에 해군 장교와 결혼해 파리를 떠났고, 붓도 놓았다.

「요람」속 주인공은 언니 에드마와 그녀의 딸 블랑쉬다. 잠든 아기를 지켜보는 젊은 엄마는 까무룩 잠이 든 것도 같다. 검은 옷에 머리를 질끈 묶은 채 왼손으론 턱을 괴고 오른손으로는 요람을 감싸

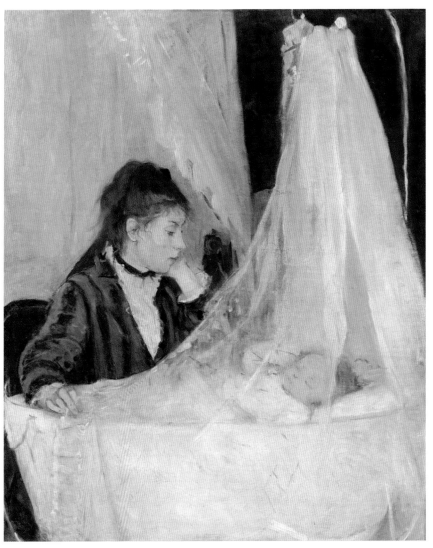

베르트 모리조, 「요람」.
캔버스에 유채, 56x46cm, 1872년, 파리 오르세미술관

에두아르 마네, 「휴식」,
캔버스에 유채, 150.2x114cm, 1871년, 로드아일랜드 디자인스쿨미술관

베르트 모리조, 「자화상」,
캔버스에 유채, 50x61cm, 1885년, 파리 마르모탕모네미술관

마네가 그린 29세의 모리조와 44세의 모리조가 그린 자화상의 분위기가 사뭇 다르다.
모리조는 스스로를 '일하는 여성'으로 그렸다.
또 마네는 모리조를 자주 모델로 삼은 반면, 모리조는 마네를 그리지 않았다.

듯했다. 잠든 아기의 표정은 평화 그 자체이나, 그 얼굴을 들여다보는 엄마는 행복할까, 아쉬울까, 고단할까. 모녀의 안온한 한때에서 한편으로는 육아의 고단함이 느껴진다.

1864년, 23세에 파리 살롱에 출품하면서 데뷔한 모리조는 10년 뒤 첫 인상파 전시에 유일한 여성 화가로 참여한다. 「요람」은 이때 폴 세잔의 괴작 「모던 올랭피아」와 나란히 걸렸다. 인상파 초기 마네나 세잔에게 쏟아졌던 비난에 비해 모리조의 그림은 '사실적이다' '따뜻하다'는 호평을 받았다. 모리조는 같은 해 마네의 막내 동생 외젠과 결혼했다. 여덟 살 연상의 화가였던 외젠은 자기 커리어를 제치고 부인을 뒷바라지했다. 모리조의 화폭에 외젠은 딸과 시간을 보내는 부드럽고 자상한 남자로 자주 등장했다.

모리조는 이후 여덟 차례에 걸쳐 열린 인상파 전시회에 딸 쥘리를 낳은 해만 제외하고 빠짐없이 출품했다. 신화나 역사 속 영웅을 그리는 게 제대로 된 그림이라 여기던 시절, 그는 인상파라는 비주류 속에서도 비주류였다. 화가이면서 동료 화가들의 모델이 됐고, 남들은 하찮게 여겨 그리지 않던 여인네들의 일상을 화폭에 담았다. 오랜 세월 너무도 당연하게 그곳에 있는 듯한 장면이어서였을까, 전복도 반전도 없는 이 소소한 일상들은 그려지지 않아 기록되지도 못하던 터였다. 딸아이의 모습, 화장대 앞 여인의 뒷모습, 화가 자신의 모습 등 모리조의 화폭에는 여성이자 엄마, 그리고 화가로서의 자의식이 그대로 담겼다. 여성 화가 모리조가 귀한 이유다. 1890년대 모

리조는 이런 메모를 남겼다. "난 저들만큼은 한다고 여기니까 늘 똑같이 대해달라 요구하지만, 남자가 여자를 동등하게 대한 적은 없었다." 그리고 54세에 세상을 떠난 그의 사망진단서에는 '무직'이라고 적혔다.

인상파 화가들은 중산층의 일상을 포착하는 데 재능이 있었고, 시시각각 변하는 빛과 그림자를 화폭에 담는 데 관심이 많았다. 카메라가 널리 보급되기 이전, 스냅사진 찍듯 빠른 붓질로 찰나를 잡아챈 이들의 그림은 당대 시민들의 공감을 얻었을 뿐 아니라 오늘날 관객들의 사랑도 받고 있다.

다시 「요람」으로 돌아가본다. 모리조는 특히 흰색을 잘 썼다. 에드마 뒤쪽의 푸른빛 도는 레이스 커튼과 블랑쉬를 감싸고 있는 핑크빛 캐노피를 봐도 그렇다. 평범하고 나른해 보이는 이 장면에서 커튼은 공간을 대각선으로 나누며 경쾌한 긴장감을 준다. 화가로서의 삶을 포기한 초보 엄마 에드마가 가질 법한 우울은 푸른빛 배경이 둘러쌌고, 딸 블랑쉬가 주는 말랑말랑한 안온함은 핑크 캐노피가 보호하듯 감쌌다.

이 그림은 커튼 두 장이 다 했다. 흰색이 참 그렇다. 어린 시절 크레파스에서, 수채물감에서 제일 먼저 없어지는 것이 흰색 아니던가. 그토록 필수불가결한 요소지만 반 고흐의 노랑이나 김환기의 파랑처럼 화가 개인의 개성을 드러낼 만큼의 존재감은 갖추지 못했다.

모리조가 천착한 주제 또한 그렇다. 아기를 보는 언니, 소녀가 되어가는 딸, 그 딸과 시간을 보내는 남편, 화장대 앞에 앉은 여성, 화가로서의 자신. 19세기 중산층 엘리트 여성의 일상이지만 지금 여자들의 삶과도 크게 다르지 않다. 저절로 되는 장면인 줄 알았는데, 그렇지 않다는 것을 이제 안다.

소울메이트를 만나 독립된 가정을 꾸리는 결혼이 어디 쉽던가, 미물들도 하는 임신과 출산도 간단치 않았다. 배고파 우는 아기를 처음 안고 어떻게 젖을 먹여야 할지 몰라 당황했던 때를 잊지 못한다. 라파엘로의 성모자상처럼 평화롭게 아이를 안고 젖을 물리는 장면은, 배우지 않고 본능으로 되는 게 아니었다. 한 인간이 태어나 자라고 독립된 인간으로 성장해가는 과정이 저절로 쉽게 이루어지지 않는다는 것, 숱한 흔들림이 있었고 그걸 붙잡아주는 손길들이 있었음을 이제는 안다. 역사의 큰 줄기에 자리잡지도, 영웅적인 행위로 칭송받지도 못했던 장면, 그래서 하찮게도 여겨졌겠지만 일상의 소중한 장면들은 모리조의 붓끝에서 살아남았다. 그녀의 흰색처럼.

「요람」은 모리조와 에드마, 블랑쉬의 집에 차례로 보관되다가 1930년 프랑스 정부가 매입해 오르세미술관에 소장됐다. 역시 화가였던 모리조의 딸 쥘리 마네는 정부의 결정을 축하하며 마네의 「니나 드 칼리아의 초상」을 기증했다.

2019년 여름, 파리 오르세미술관에서 모리조의 대규모 개인전이 열렸다. 수많은 관광객이 거쳐가는 이 '인상파의 전당'에서 여름 성수기 간판 전시로 모리조를 앞세웠다. 전시 제목은 설명이 필요 없는 그저 '베르트 모리조'. '여성 인상파' 같은 수식어를 굳이 붙이지 않았다. 사실 그렇다. '조르주 브라크—남성 입체파'라고는 안 하니까.[1] 그 바로 전에 오르세가 내놓은 전시는 〈검은 모델—제리코에서 마티스까지〉, 작품 속에서 늘 이름 없던 흑인들을 주인공으로 내세웠다. 죽은 그림들로 이루어진 것만 같던 미술사의 반전이다. 뻔한 듯한 그림에서도 관점을 바꾸면 계속해서 새로운 이야기가 샘솟는다. 여성이 많은 기회를 갖지 못했던 근대미술, 그 구석에 있던 모리조를 중심에 놓고 다시 보자는 게다. 자매로, 조카로, 딸로 이어지는 이야기가 담긴 이 그림은 눈에 넣어도 아프지 않을 아기를 안고도 하나 저절로 되는 게 없어 먹먹했던 나의, 당신들의 초보 엄마 시절을 떠올리게 한다.

베르트
모리조

누구의 아내도, 엄마도, 딸도 아닌
파울라 모더존베커

Paula
Modersohn-Becke

1876~1907

1906년, 독일 화가 파울라 모더존베커는 벗은 몸에 호박 목걸이만 걸친 자기 모습을 그렸다. 볼록한 배는 손으로 끌어안듯 감쌌다. 실물 크기 자화상 밑에 이렇게 적었다. '서른 살, 여섯번째 결혼기념일에 그렸다. P. B.' 피카소가 「아비뇽의 처녀들」을 발표하며 현대미술의 신호탄을 쏘아올리기 한 해 전 일이다. 몸을 살짝 틀어 거울을 보고 그렸을 것 같은 이 자화상 속 화가의 표정은 웃는 듯 마는 듯 묘하다. 정면을 응시하고 있지만, 관객이 아니라 거울 속 자신을, 변해가는 몸을 관찰하는 것 같다. 결혼 6년 만에, 기다리던 임신을 하고 너무 기쁜 나머지 뱃속 아이와 '2인 초상화'를 그린 걸까? 그러나 파리에 혼자 머물던 파울라는 한 달 전, 독일에 있는 남편에게 "나

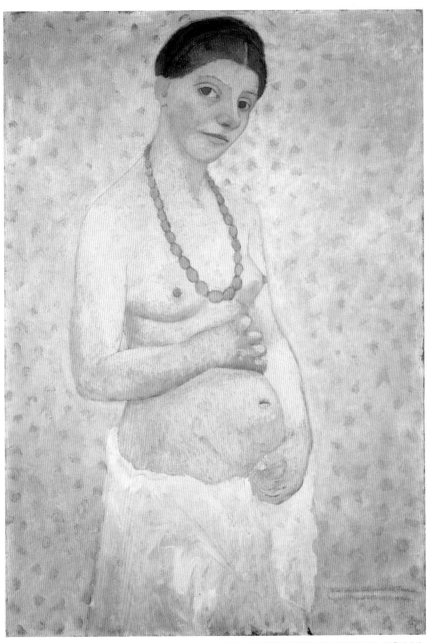

파울라 모더존베커,「자화상, 30세, 여섯번째 맞는 결혼기념일」,
캔버스에 템페라, 101.8x70.2cm, 1906년, 브레멘 파울라모더존베커미술관

는 이제 당신의 아이를 갖고 싶지 않아요"라고 편지를 보낸 참이었다.

'임신한 자기 모습'이 아니라면, 이 수수께끼 같은 그림은 무엇을 뜻할까? 너무 먹어 배가 나온 걸까? 부부관계를 끝내려는 시점에 굳이 '여섯번째 결혼기념일에 그렸다'고 쓴 이유는 또 뭘까. 서명도 남편 성을 딴 파울라 모더존이 아닌 'P. B.', 파울라 베커라고 했다. '상상임신도'와도 같은 이 그림은 결혼 6년이 지나도록 아이가 없는 결핍에 대한 역설일까. 하지만 막상 화가의 표정을 보면 결핍과는 거리가 멀다. 꼭 다문 입술과 큰 눈에는 '나는 뭐든 창조할 수 있어, 그게 아기든 그림이든' 하는 자신감이 드러난다. 그로부터 1년 6개월 뒤, 그녀는 진짜 아기를 낳는다.

그림은 여성이 그린 최초의 누드 자화상이다. 파울라가 이를 의식하고 그렸는지는 알 수 없으나, 그 방면에 그녀가 참고할 만한 롤모델이 없었음은 분명하다. 여성 누드는 아마도 가장 오랜 역사를 가진 장르 중 하나일 터다. 그러나 여성 누드로 데생 훈련을 해왔을 여성 화가조차 자신의 자화상을 그릴 때 벗은 몸을 드러낼 생각은 20세기 초까지도 차마 못했다.

배 나온 미인도는 산드로 보티첼리의 「비너스의 탄생」이나 얀 반 에이크의 「아르놀피니 부부의 초상」에서도 볼 수 있다. 과거 서양에서는 둥근 배의 여인을 아름답다 여긴 전통이 있었는데, 파울라는

그렇게 자기 자신을 '특별한 사람'으로 그린 것 같다. 그러니 출산 10년이 넘도록 들어갈 생각을 않는 내 배 걱정도 이제는 내려놓아도 될까, 음.

또다른 그림을 보자. 여자가 모로 누운 채 아기를 안고 젖을 먹인다. 오른팔로 팔베개를 했고 왼팔로 아기의 머리를 감쌌다. 자는가 싶을 만큼 편안한 표정과 풍만한 가슴, 불룩한 배를 그대로 드러낸 무방비 상태의 자세, 그리고 등을 돌려 엄마 가슴에 폭 안겨 있는 아기 엉덩이가 탐스럽다.

이 역시 여성 화가가 자기 아기를 기르는 그림인가 했다. 그러니까 이토록 편안한 자세를, 온전히 친밀한 분위기를 담을 수 있었을 것이라고. 허나 파울라는 1907년 11월에 딸을 낳고 18일 만에 세상을 떠났다. 엄마로서 있었던 시간이 너무 짧아서 이 따뜻한 그림이 자화상은 아닐 터인데, 이전에도 이후에도 보기 드문 모자상임은 분명하다.

여성 누드만큼이나 익숙한 모자상, 이미 1000년 넘게 그려진 '그 모자상'을 생각해보자. 가장 앳되고 순수한 얼굴의 여성이 인자한 표정으로 품에 안은 아기를 내려다보고, 당장 우량아 선발대회에 나가도 될 것 같은 통통한 아기 역시 더없이 편안한 표정으로 엄마 무릎에 앉아 있는, '성모자상' 말이다. 세상에서 가장 유명한 모자, 가장 이상화된 모습의 모자다. 파울라의 그림은 그와 대조적이다. 관

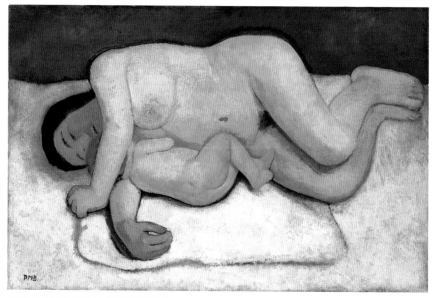

파울라 모더존베커, 「옆으로 누운 어머니와 아이 II」,
캔버스에 유채, 82.5x124.7cm, 1906년, 브레멘 파울라모더존베커미술관

객을 전혀 의식하지 않고 가장 편안한 자세로 서로에게만 집중한 '무명씨' 모자다.

　나는 결혼 5년 만에 아기를 얻었다. 산부인과에서는 부부가 피임하지 않고도 1년 내 아이가 생기지 않으면 '불임'이라 규정한다. 그리고 만 35세 이상의 임산부는 '고령 산모'라고 부른다. 염색체 이상, 이른바 기형아 출산 빈도가 높다고 해서 '고위험 산모'라고도 한다. 의학적 해석일 뿐이라지만, 나이 차별 같아 괜스레 섭섭하다. 다행히 당시 나는 만 34세로 '고령 산모'가 해야 할 여러 가지 추가 검사는 면제받을 수 있었지만, 산부인과를 다닌 열 달 동안 "조심하라"는 말은 적잖이 들었다. 학창 시절부터 성실한 학생이었던 만큼 출산 전 두 달에 걸친 산전 강좌도 열심히 들었고, 호흡법도 따로 연습하며 분만을 준비했다. 그러나 현실은 열여덟 시간 진통 끝 제왕절개였다. 출산 후에는 젖이 나오지 않아 애를 먹었다. 병원 신생아실도, 산후조리원도 '수유 사관학교'인 양 수유력으로 어미의 존재 가치가 결정되는 분위기인데, 나 같은 '부진아'도 참 없었다.

　TV다큐멘터리 「동물의 왕국」을 보면, 포유류의 새끼는 태어난지 세 시간 만에 홀로 선다. 그러나 인간 포유류에게는 모든 게 쉽지 않다. 임신도 출산도 수유도. 인간 포유류 새끼는 세 시간은커녕 3년 정도 밀착 돌봄이 필요하다. 그리고 그 기간, 3배 이상 폭풍 성장한다. 초보 엄마는 막막하다. 아기를 씻기고 수유하고 기저귀 가

파울라
모더존베커

는 일이 배움 없이 저절로 되지도 않는다. 말도 통하지 않는 아기가 자지러지게 울면 당황스럽다. 아기는 내 눈앞에 있는데 내 배는 아직도 임신 중인 것처럼 불룩하다. 내 몸인데 낯설다. 이 모든 과정이 하나도 '자연스럽지' 않다.

성모자상 같은 편안한 모습은 아기가 돌 정도 되어야 가능하다. 남성 화가들의 무심한 시선이 만든 산물인 셈이다. 파울라의 모델은 다르다. 아기를 안은 채 옆으로 누워, 자는지 마는지 나른하게 젖을 먹이고 있다. 태아 자세로 몸을 둥글게 만 채 서로를 마주보는 엄마와 아기, 우아하지도 외설스럽지도 않다. 여성 화가여서 포착했거나, 여성 화가이기 때문에 모델도 편안하게 내보였을 장면이다. 유혹하지도 도발하지도 않는 '진짜 여자'의 있는 그대로 모습이다.

파울라 모더존베커는 현대 여성 화가들의 화가다. 짧은 생을 온전히 자기 자신으로 살고자 했다. 그녀에게 실례가 될지 모르겠지만, '여자 반 고흐'라고나 할까. 살아서 드물게 인정받고, 죽어서는 신화가 된 화가. 변방에서 그림을 익혀 파리에서 되살아났고, 끊임없이 자기만의 것을 찾아 헤맨 화가 말이다.

1876년 독일 드레스덴에서 태어난 파울라는 열여섯 살 때 영국의 고모 집에 머물며 미술을 배우기 시작했다. 스무 살에 베를린 여성미술가협회에서 운영하는 미술학교에 들어가 본격적인 예술가의 길을 걷는다.

"하지만 제가 가장 뒤처졌다는 것과 함께 얼마나 더 앞으로 나아갈 수 있는가를 보는 것도 좋지요. 그럼 저도 야망이 생긴답니다."[2]

_1892년, 영국의 첫 미술수업에 대해 부모에게 보낸 편지 중

생계 걱정에서 편한 날이 없었던 철도 엔지니어 아버지에게 셋째 딸 파울라는 끊임없이 자기를 증명해야 했다. 부모는 집 일부를 세 놓아가며 파울라의 미술수업료를 댔다. 그렇게 공부를 마친 파울라는 스물두 살에 독일의 바르비종이라 불리는 보르프스베데 예술인 마을에 정착해 열한 살 연상의 화가 오토 모더존을 만나고, 우정과 애정이 섞인 평생의 예술적 동지 라이너 마리아 릴케와의 교우도 시작한다. 이후 파울라는 상처한 오토의 두번째 아내가 된다.

"결혼한다고 저 자신이 사라지는 건 아니니까요."

_결혼 전 어머니에게 보낸 편지에서

두번째 결혼을 앞둔 사위를 위해 친정 부모는 파울라를 두 달간 베를린에 보내 요리를 배우게 하며 신부수업을 시킨다. 그림을 그리고 싶지 요리를 배우고 싶지는 않았던 파울라는 끝내 두 달을 채우지 못하고 돌아온다. 전 부인이 남긴 어린 딸을 돌보며, 자기 작업실에서 그림을 그린다. 요리와 육아는 계속 그녀를 괴롭힌 듯하다. 남편이 집을 비울 때는 삶은 달걀과 콩포트로 간단한 저녁식사를 했

고, 가끔 가정부에게 건포도와 곡물을 넣고 끓인 죽을 만들어달라고 해서 식사를 해결했다. 가족을 위한 요리는 일이었고, 자기만의 식사는 '아동 입맛'에 가까운 형태로 적고 간소하게 때웠다.[3]

"결혼을 하면 이해받지 못하고 있다는 감정이 배가 된다. 결혼 이전의 삶은 나를 이해해주는 사람을 찾는 시간이 아니었던가. 환상 없이 그렇게 위대하고 쓸쓸한 진실과 일대일로 마주하는 것이 차라리 낫지 않을까? 1902년 부활절 일요일에 송아지고기를 굽는 동안 식탁에 앉아 가계부에 이 글을 쓰고 있다."[4]

파울라의 그림 속 아이들은 통통하고 여자나 꽃은 생기 있으며 음식은 먹음직스럽다. 본인이 요리나 식도락을 즐긴 듯하지도 않고, 아내나 엄마 역할에서 놓여나 작업에 전념할 수 있는 환경을 갈구한 것 같은데도 그렇다. 그게 사람이든 식물이든 음식이든, 뭐든 생기를 불어넣을 줄 아는 화가, 무엇이든 '낳을' 수 있는 화가, 그래서 오늘날 신화가 된 여성 화가다.

죽기 한 해 전, 친구 릴케가 구입한 것 외에 생전의 파울라는 그림을 거의 팔지 못했다. 반면 남편 오토 모더존은 심심찮게 그림을 팔았고 그 돈으로 아내의 작업실을 지어주고, 때때로 파리에 체류하며 그림을 더 배울 수 있게 했다. 아내 그림의 발전과 강점을 누구보다도 잘 안 것 또한 오토였다. 그러나 더러는 교사가 학생을 내려다

파울라 모더존베커, 「고양이를 안은 소녀」,
판지에 유채, 72x49cm, 1905년, 개인 소장

보듯 아내의 그림을 평가했고, 화가 아내가 살림을 등한시한다는 완고한 불만도 털어놓았다.

"(파울라는) 원시적인 그림을 높이 사는데, 그녀를 생각했을 때 매우 안타깝다. 회화적인 면에 눈을 돌려야 할 것이다."

<div align="right">_1905년, 오토 모더존의 일기에서</div>

솔직하고 단호한 면이 있었던 파울라는 이 무렵 "우리가 점점 소시민이 되어가는 것 같다"며 오토와 결별을 선언하고 파리에서 혼자 지낸다. 예술관의 차이일 수도, 돌봄이 필요한 남편과 전처소생의 딸, 화가로서의 자신을 인정하지 않는 친정 식구들로부터 벗어나 오로지 자기 자신으로 존재할 수 있는 파리를 돌파구로 삼았을지도 모르겠다.

"이제 어떻게 서명을 해야 할지 모르겠네요. 저는 더이상 모더존이 아니고 파울라 베커도 아니니까요. 저는 저입니다. 그리고 점점 더 제가 되기를 바랍니다. 이것이 아마도 우리의 모든 싸움의 최종 목표가 될 거예요."

<div align="right">_1906년, 파울라가 릴케에게 쓴 편지에서</div>

병으로 아내를 잃은 남자, 그 아내가 낳은 어린 딸까지 있는 화가에게 딸을 시집보내면서도 행여나 흠잡힐까 요리수업까지 챙겼던

파울라의 친정 식구들은 당연히 이 둘의 결혼생활을 걱정하지 않을 수 없었을 텐데……

"저는 뭔가가 될 거거든요. 얼마나 커질지 얼마나 작아질지는 아직 말할 수 없지만 뭔가 완결된 걸 이룰 거예요. 목표를 향한 이런 흔들림 없는 돌진은 인생에서 가장 멋진 거예요."

_1906년 1월, 어머니에게 보낸 편지에서

14년 전 처음 그림수업을 받으면서 "저도 야망이 생긴답니다"라고 편지했던 열여섯 살 딸은 서른 살 화가가 되어 6년 만에 결혼생활을 마치려 하며 "저는 뭔가가 될 거거든요"라고 썼다. 오토가 파리로 찾아가 파울라 근처에서 지내며 둘은 조심스럽게 재결합하고 뱃속 아이와 함께 독일로 돌아온다. 파리에서 보르프스베데까지, 예술가로서 절정을 구가하던 파울라는 아이를 낳고는 당분간 그림을 그리지 못할 것을 염두에 두기라도 한 듯 임신 중에도 계속해서 그림을 그렸다. 그렇게 출산을 했고, 산후 다리 통증을 신경과 의사는 신경통이라고 오진했다. 12일간 누워 쉰 뒤 일어나도 괜찮다는 허락에 정성껏 머리를 땋고 갓난 딸을 보며 "성탄절만큼 좋네"라고 말했다. 그리고 쓰러졌다. 마지막 말은 "아, 아쉬워라!"였다. 그녀의 사인은 색전증이었다. 장기간 움직이지 않은 산모의 혈전이 응고돼 혈관을 막으면서 돌연사한 것이다.

아이를 낳다 죽는 여자 이야기는 책에서나 보는 옛날 일인 줄 알았다. 서구의 왕족이나 귀족조차 임신을 죽음에 대한 위협으로 받아들여 임신하면 유언장을 써뒀다는 이야기도 있었는데…… 산전 교육을 받을 때 실제 저렇게, 여러 날 움직이지 않은 산모가 색전증으로 돌연사하는 경우가 여전히 있다는 이야기를 듣고 놀랐다. 21세기에도 출산은 죽음을 무릅쓴다.

안타까운 죽음으로 어린 딸과 남편, 숱한 미공개작을 남기고 떠난 파울라의 짧은 생은 곧 신화가 된다. 베커도 모더존도 아닌, 딸도 아내도 아닌 온전한 '자기 자신'이 되고자 갈구했던 화가로서. 2020년대 들어 파울라 모더존베커의 삶을 돌아본 책들이 국내에 속속 소개되는 것은, 그의 이야기에서 자기 자신을 찾고자 하는 사람들이 있어서일 것이다.

'버지니아 울프의 화가 언니?'
버네사 벨

Vanessa Bell

1879~1961

"이제 나의 신념은 글 한 줄 쓰지 못한 채 교차로에 묻힌 이 시인이 아직 살아 있다는 것입니다. 그녀는 여러분 속에 그리고 내 속에, 또 오늘밤 설거지하고 아이들을 재우느라 이곳에 오지 못한 많은 여성들 속에 살아 있습니다."

<div align="right">_버지니아 울프, 『자기만의 방』</div>

『자기만의 방』에서 셰익스피어의 여동생 이야기를 하면서, 저녁 강연 자리에 오지 못한 다른 여성들을 언급하면서, 설거지하고 애들 재우는 나날의 생활 때문에 마음의 양식을 포기해야 하는 여자들의 처지를 말하면서, 버지니아 울프는 자기 언니를 떠올렸을까. 남

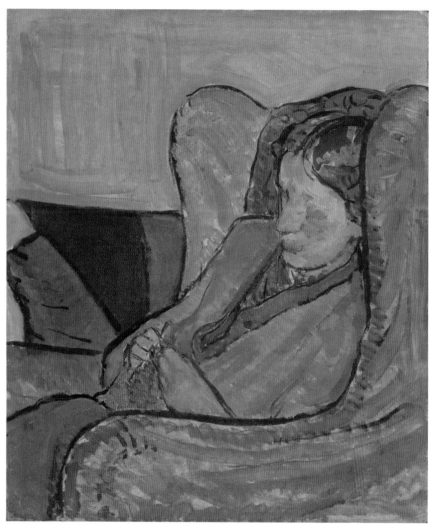

버네사 벨, 「버지니아 울프」,
보드에 유채, 1912년, 40x34cm, 영국 국립초상화미술관

편과 애인과 아이들과 그리고 심신이 불안정한 여동생까지 돌보면서 짬짬이 그림을 그렸던 화가 언니 버네사 벨 말이다.

안락의자에 비스듬히 기대 뜨개질을 하는 여인. 높은 콧날만 남겨놓고 뭉개듯 그린 얼굴로는 표정도, 나이도 가늠하기 어렵다. 버네사 벨이 그린 서른 살 버지니아 울프다. 동생은 뜨개질을 하고, 세 살 위 언니는 그런 동생을 스케치하는 장면. 친자매만이 누릴 수 있는 친밀한 순간을 담은 이 그림은 1912년에 완성됐다. 당시 자매는 '아무것도 아니'었다. 둘 다 화가도, 작가도 되기 전이었다. 1912년은 또한 버지니아가 결혼하던 해다. 일찌감치 부모를 잃고 둘이 함께 이룩해온 가정을 떠나, 각자의 자리에서 '자기만의 방'을 지키며 자기 자신으로 살고자 했던 자매의 이야기가 그림 밖에서 펼쳐진다.

"스물아홉 살까지 결혼도 안 했지, 이룬 것도 없고, 자식도 없는데 정신병까지 있고, 작가도 아니잖아."[5]

한 해 전 버지니아 울프는 언니에게 보낸 편지에서 자신을 두고 "책 한 권 내지 못한 노처녀"라고 조바심을 냈다. 열세 살에 어머니를 잃고, 스물두 살에 아버지를 여의고, 두 번의 발작과 자살기도를 한 범상치 않은 젊은 날을 보낸 버지니아는 서른 살 생일을 2주 앞두고 레너드 울프의 청혼을 받는다. 구혼에 승낙하기까지 넉 달이

버네사
벨

걸렸는데, 버지니아가 제시한 결혼 조건이 예사롭지 않다. 일체의 남녀 관계는 없을 것이며, 레너드가 공직을 포기하고 자신의 작품 활동을 도울 출판사를 차려줄 것을 요구했다. 이보다 5년 먼저, 시인이자 비평가인 클라이브 벨과 결혼한 버네사 또한 독특했다. 법적 결혼을 통해 서로를 유일한 배우자로 인정하되 서로의 다자간 연애를 허용한다는 것. 실제로 이 부부는 각자의 연애에 몰두하면서도 평생 세 아이를 함께 키웠다.

그런데 사실, 버지니아 울프에게 화가 언니가 있었다는 건 잘 몰랐다. 영국에서도 버네사 벨의 대규모 회고전은 2017년에야 비로소 열렸으니 모르는 것도 무리는 아니다. 이미 젊은 시절부터 '문단의 아이돌'이었던 버지니아의 천재성을 알아볼 만큼의 재능만 있었던 화가 언니, 동생의 유명세를 지근거리에서 보며 작아지는 자신을 바라만 봐야 했던 언니의 예술가로서의 삶은 어땠을까.

자매는 비슷한 듯 달랐다. 1936년의 일기에 울프는 "좋은 날도, 나쁜 날도 있지만 계속 쓴다"라고 적었다. 실제로 그녀는 거의 평생 동안 아침 열시부터 오후 열시까지 매일 글을 썼다. 소설이나 리뷰는 아침에 제일 먼저 썼고, 점심식사 직전이나 직후에는 원고를 수정했다. 산책이나 인쇄를 하기도 했다. 차를 마신 뒤에는 일기나 편지를 썼고, 저녁이면 책을 읽거나 사람들을 만났다.[6]

그러나 버네사는 버지니아처럼 자기 일을 우선할 수 있는 삶을 누

리지 못했다. 일찌감치 어머니를 여읜 맏딸로 '엄마 노릇'까지 떠안아
야 했다. 10대 때부터 82세로 세상을 등지기까지 늘 돌봐야 할 가
족이 있었고, 복잡한 인간관계의 중심에 있었다. 부양가족의 욕구와
자신의 야망 사이에서 힘겨운 선택을 해야만 했던 '워킹맘'이었다. 그
많은 일을 해내며, 그 많은 사람들을 보살피고, 그 중심에 있으면서
도 자기 창작을 해내는 언니를 버지니아는 경탄어린 시선으로 봤다
지만, 자매의 처지는 너무도 상반됐다. 버네사는 그런 동생에게 "앉
아야 할 의자가 너무 많아서 내 몸이 쪼개지는 것 같아"라고 털어놓
았다 했다.[7]

이미 자기 이름으로 글을 쓰고, 남편이 만든 호가스프레스에서
책을 내던 버지니아는 언니에게 종종 표지 그림을 의뢰했다. 뜨개질
하는 초상화의 모델이었을 당시 버지니아는 첫 소설을 쓰고 있었다.
『출항』이라는 제목으로 출간된 이 소설의 주인공 헬런 앰브로즈는
언니를 모델로 했다. 버네사는 이후 『등대로』에 화가 릴리 브리스코
로도 등장한다. 자매는 이렇게 서로를 그리고 쓰면서 각자의 예술을
발전시켰다.

버네사의 큰아들 줄리언은 1937년 스페인 내전에서 전사한다. 4년
뒤 버지니아도 세상을 등진다. 코트 주머니에 돌멩이를 주워 넣고 강
으로 걸어 들어가 스스로 생을 마감했다. 59세. 버네사는 소중한 이

버네사 벨, 버지니아 울프 『등대로』 초판 표지,
호가스프레스, 1927년

들을 덧없이 잃은 뒤에도 20년을 더 살았고, 150점 가까운 그림을 남겼다. 그리고 버지니아 울프의 첫 전기는 버네사의 둘째 아들 쿠엔틴이 썼다.

모델에게 지불할 돈도 없었고, 그림으로 돈도 벌지 못했지만 버네사는 그리고 또 그렸다. 생활 속 정물화도, 잠든 아이들의 모습도, 주변 사람들의 모습도 화폭에 남겼다. 아버지가 다른 세 아이를 돌보는 남편 클라이브 벨도, 클라이브와 덩컨 그랜트, 한 공간에 있는 자신의 두 남자도 그렸다. 화실을 공유했던 덩컨과의 한때도 그림으로 남겼는데 덩컨은 서서, 그녀는 바닥에 털퍼덕 앉아서 그리고 있다. 1959년에는 딸 앤젤리카와 그녀의 네 딸을 그렸다. 앤젤리카는 연인 덩컨 그랜트 사이에서 얻은 딸이다. 앤젤리카의 남편은 덩컨의 동성 연인이었던 데이비드 버니 가넷이다. 이토록 복잡한 관계라니······.

같은 해 그린 자화상을 본다. 버네사가 세상을 떠나기 3년 전, 79세 때 모습이다. 챙이 넓은 모자를 쓰고 잔잔한 물방울무늬 가운을 입은 노년의 화가는 거울 앞에 앉아 안경 너머 자기 자신을 응시한다. 또렷한 이목구비에 미모의 흔적이 남아 있다. 어릴 적부터 이미 많은 가까운 이들의 죽음을 겪었고 또 치열하게 사랑하며 살아온 여정을 차분한 표정으로 돌아본다. 인상파에 경도됐던 화가다운 거친 붓 터치와 빛에 부서져내릴 듯한 색은 여전하지만 젊은 시절 뜨개질하는 동생을 그릴 때처

버네사 벨, 「자화상」,
캔버스에 유채, 37x45cm, 1958년경, 영국 찰스턴트러스트

럼 과감하게 얼굴을 뭉개고 색과 면을 실험하지는 않았다.

여기, 끝까지 살아낸 여성이 있다. 세계를 휩쓴 전쟁도, 부모, 형제, 자녀의 죽음도 그녀를 멈추게 하지 못했다. 버네사가 결혼하지 않았다면, 혹은 버지니아처럼 자녀 없이 창작에만 집중했다면 화가로 이름을 더 드러낼 수 있었을까? 그럴 수도 있고, 아닐 수도 있다. 다만 지금 남아 있는 그녀의 그림만큼 풍부한 스펙트럼을 가졌을지는 의문이다. 2020년 세상을 떠난 루스 베이더 긴즈버그 미연방 대법관은 의회 인사청문회에서 자신을 이렇게 소개했다.

"제가 1학년 때 받은 우수한 성적의 바탕에는 법률서에는 없는 소중한 삶의 경험이 있었습니다. 하버드 로스쿨 입학 당시 저는 14개월 된 아이의 엄마였죠. 저는 결심한 대로 최대한 집중해 공부했고, 시간을 쪼개어 썼습니다. 오후 네시에 보모가 퇴근하면 온전히 제 아이와 시간을 보내며 아이가 잠들 때까지 함께했죠. 딸아이와 놀면서 로스쿨의 공부를 잊고 한숨 돌리던 시간이 제 분별력을 지켜줬다고 봅니다."

_영화 「루스 베이더 긴즈버그―나는 반대한다」에서

긴즈버그는 "남자 못지않게 노력했다. 육아와 가사는 내게 장애물이 아니었다"고 말하지 않았다. 오히려 "육아의 시간이 내 분별력을 지켜줬다"고 프레임을 전환했다. 생활이 어떻게 이뤄지는지, 서민들

버네사
벨

은 어떻게 삶을 꾸려나가는지 외면한 채 법전만 파고든 법관에게 역사를 바꿀 판단을 구하고 싶은 사람은 없을 거다. 숱한 관계와 돌봄 속에서도 붓을 놓지 않은 버네사의 그림 또한 그러하다. 그림 속 인물들은 당대의 역사를, 풍속을, 관계를 되살리고, 그림 속 풍경과 정물들은 '생활의 예술가'였던 그녀를 다시 보게 한다. 그렇게 그녀는 살아남았다. 버지니아 울프의 언니가 아닌, 화가 버네사 벨로.

내 슬픈 전설의 91페이지
천경자

1924~2015

"죽음이 인생의 끝이라고 믿고 싶지 않습니다. 그렇다면 인생이
너무도 허망하기 때문입니다."

1995년, 호암갤러리에서 대규모 회고전 〈천경자―꿈과 정한情恨의
세계〉가 열릴 때 당시 71세 천경자는 이렇게 말했다. "죽는 날까지
계속 그림을 그리겠다"라고도 장담했지만, 2003년 뇌출혈로 쓰러져
거동을 못하게 되면서 이루지 못한 꿈이 되었다.

2009년, 미리 쓴 천경자의 부음訃音 기사는 이렇게 시작했다. 그리
고 6년 뒤, 허망하다는 말 외에는 달리 표현할 길 없는 사망 소식을

천경자,「내 슬픈 전설의 22페이지」
종이에 채색, 43.5x36cm, 1977년, 서울시립미술관

접했다. 뉴욕에서 쓸쓸히 숨진 91세 화가의 소식은 두 달이 지나서야 서울에 당도했다. 꽃과 여인으로 남다른 정한을 화폭에 풀어낸 한국 근현대 화단의 여걸, 천경자가 충분히 추모받지 못하는 것 같아 마음이 아팠다. 그렇게 화가는 '슬픈 전설'이 되어버렸다.

부음은 출산휴가를 앞두고 인수인계를 하는 과정에서 미리 쓰게 됐다. 이미 여러 해째 투병 중인 화가의 사망소식이 갑작스럽게 날아들면 후임이 당황할까 염려돼서였다. 새 생명을 기다리면서 누군가의 죽음을 준비하는 상황이 얄궂다기보다, 살아계신 선생께 죄송한 마음이 컸다. 그래서 기자들끼리는 "부음을 미리 써두면, 오래 사신다더라"라는 덕담 아닌 덕담으로 마음의 짐을 달래기도 한다. 유명인의 부음을 준비해두는 일은 언론사에서 흔한 일이며, 생전에 그 업적을 인정받았다는 의미이기도 하다.

나는 천경자를 책으로만, 동시대인들의 회고로만 아는 기자다. 내가 미술 담당 기자가 됐을 때 천경자는 이미 병석에 있었다. 휴대전화도 이메일도 없던 때라 기자들이 화가의 원고와 그림을 직접 받고, 작업실이 곧 침실이던 화가의 집을 찾아가 교류하던 시절 천경자는 활동했다. 그의 시절은 또한 '여류女流'들의 시대였다. 그런 시절은 후일담으로만 남았고, '여류'라는 말도 이제는 쓰지 않는다.

화가이자 문인인 천경자는 최정희·박래현 등 당대의 여성 문화인

들과 교류가 돈독했다. 소설가 한말숙은 "(천경자와) 매달 정기적으로 만나서 식사를 같이했다. 여성 예술인이 희귀한 때였다"고 돌아봤다.

당대를 호령한 화가·문사이자 애연가, 그리고 남편 없이 가장 노릇을 해야 했던 공통점이 있어서였을까, 천경자는 소설가 박경리와도 친밀했다. 경제적으로 어려울 때 만난 사이로 자주 왕래했다. 큰며느리 유인숙씨는 천 선생이 과로, 빈혈에 기관지도 나빴고 특히 시력이 약해져 영화를 보는데 시야가 뿌옇게 흐려진다는 말을 들은 박경리가 은행에서 빚을 얻어다 한약을 달여 먹을 수 있었다고 회고했다. 딸린 식솔들을 돌보는 게 먼저인 가장의 삶에서, 화가의 눈 건강은 그 중요성에도 불구하고 우선순위 저 뒤로 미뤄뒀을 텐데. 서로의 빤한 사정을 헤아려 챙긴 문단의 동료였던 게다.

그 박경리 선생이 쓴 「천경자」라는 시가 있다. "화가 천경자는/가까이 갈 수도 없고/멀리할 수도 없다"로 시작해서 "용기 있는 자유주의자/정직한 생애/그러나/그는 좀 고약한 예술가다"라고 맺는다. 오랜 세월 만났고, 가까웠으니 염려와 연민, 애정까지 저렇게 담을 수 있었지 싶다.

부음을 준비하면서 100점 가까운 선생의 기증작으로 꾸려진 서울시립미술관 천경자실을 드나들었고, 선생과 주변 사람들이 남긴 글을 찾아 읽었다. 많은 수필집과 기사들, 베트남 종군 화가에 이어

남미와 남태평양 여행까지…… 가기 힘든 곳을 다니며 그린 그림들도 이채로웠다. 자기 이름으로 사는 여성이 드물던 시절, 이런 모습은 사뭇 화려해 보이기까지 했다. 하지만 복잡한 가정사 속 2남2녀를 홀로 키우는 워킹맘의 삶은 신산했다. 별거하던 남편은 전쟁으로 먼저 떠나보냈고, 이어 가정이 있는 남자에게서 두 아이를 낳아키운다. 이토록 똑똑하고 자립한 여성이 이런 사랑이라니 아연했다. "동화처럼 신통한 꿈에서 깨어난 기분이다. 동화의 주인공들은 손바닥에 대개 보물이 놓이거나 했지만 나는 두 남매를 얻은 것이다"라고 긍정하는 화가, 그를 미리 추모하는 게 나의 난제였다.

먼 뉴욕에서 투병중이라는 그의 안부를 궁금해하며, 만난 적 없는 원로 화가 천경자의 이야기를 고치고 또 고쳐 썼다. 출산휴가를 앞두고, 살아 있는 천경자의 부고는 '타임캡슐'에 간직됐다. 그리고 6년 뒤, 먼저 캐나다로 연수를 떠난 가족을 추스르기 위해 나는 육아휴직계를 냈다. 이국에 도착한 지 사흘 만에 그의 사망 소식이 전해졌다. 회사의 연락을 받고, 미리 쓴 부고를 다시 꺼냈다. 네 아이의 엄마이자 화가, 천경자가 자기 자식처럼 아낀 그림들을 돌아봤다.

전남여고 졸업 후 화가가 되겠다며, 의사가 되라는 집안 반대를 무릅쓰고 도쿄여자미술전문학교로 진학한 천경자는 1942년 외할아버지를 그린 「조부」로 조선미술전람회에 입선한다. 화가로 이름을 알린 건 스물일곱 되던 1951년에 그린 「생태」. 초록 뱀, 빨간 뱀, 갈

색 뱀 등 서른다섯 마리의 뱀이 스멀스멀 뒤엉켜 있는 묘한 분위기의 그림이다. 광주에 살던 때였는데, 뱀집을 드나들며 그림을 그렸다. 주인은 뱀을 잡아 그림을 그릴 수 있게 포즈도 취해줬지만, 이리 저리 얽히고설킨 뱀을 그리기 위해 천경자는 유리상자를 준비해 갔다. 52년 피란지 부산 국제구락부에서 이「생태」를 포함한 28점의 그림으로 개인전을 열었다. "젊은 여자가 뱀을 그렸더라"라는 입소문에 관객이 계속 몰렸다. 어렵던 시절, 돌파구가 된 그림이었다.

"그런 속에서 누이동생이 죽고 아버지도 세상을 떠났다. 의학을 공부 못한 까닭으로 오만 가지 저주를 받은 것이고 두 사람을 저세상으로 보낸 나는 악이 받쳤던가, 꽃향기 찾아 스치는 뱀 두 마리로는 마음이 차지 않아 수십 마리의 무더기 뱀을 그림으로써 살 용기와 길을 찾으려고 몸부림쳤다."

직접 보고 그린 뱀처럼, 천경자는 실물이 있어야만 그림을 그렸다. 반달눈에 오똑한 코의 여자, 머리에 꽃을 가득 꽂고 먼 곳을 바라보는 여자, 웃지도 울지도 않는 여자…… 환상의 세계를 그린 듯하지만 여인의 초상도 모델이 눈앞에서 포즈를 취해야 하고, 꽃도 생화가 있어야 가능했다. 자세는 조금씩 다르지만 얼굴과 표정이 비슷한 이 여인들은 화가 자신이었다. 큰며느리 유인숙씨는 자신을 모델로 스케치하던 천 화백의 모습을 이렇게 돌아봤다.

천경자, 「생태」
한지에 채색, 51.5x87cm, 1951년, 서울시립미술관

"나를 보면서 빠른 속도로 스케치를 하신다. 민첩하고 재빠른 손동작으로. 그러다 물으신다. '아가, 자세가 불편하지는 않냐?' (……) 「알라만다의 그늘 1」을 그릴 때는 어머니와 남대문 꽃시장에 갔었다. 그림에 등장하는 많은 꽃들이 필요했기 때문이다. 심사숙고하시며 어머니는 정말 많은 꽃을 사셨다."[8]

「내 슬픈 전설의 22페이지」라는 제목의 여인상도 그렇다. 칠흑 같은 배경에 장미꽃 한 송이 든 여자는, 네 마리 뱀을 관처럼 머리에 쓴 채 정면을 응시한다. 제목의 숫자는 나이다. 화가는 이보다 한 해 전 「내 슬픈 전설의 49페이지」도 그렸다. 사자와 얼룩말이 있는 아프리카 초원을 유유히 걸어가는 코끼리 등에 쪼그려 앉은 채 고개 숙인 누드의 여인 모습이 눈에 띄는 그림이다. 당시 52세였던 천경자가 3년 전 마흔아홉 살 때를 돌아본 그림이다. 53세에 돌아본 스물두 살은 어땠을까. 결혼 이듬해였고, 아버지가 세상을 떠나고 첫째 딸이 태어나던 해였다. 비련의 신부, 결핍의 모성, 슬픈 마녀 같은 자화상이다. 20대 후반 뱀 그림으로 이름을 얻게 될 것을 상징하듯 꽃이 아닌 뱀으로 관을 썼다.

홍익대학교 교수를 지내다가 20년 만에 교수직을 그만두고 전업 화가의 길로 들어섰다. 매일매일 일하듯 꾸준히 그렸고, 그림이 안 풀릴 때면 남태평양과 남미 등 따뜻한 남국으로 여행을 떠났다. 이

국의 여자들을 그리며 '천경자식 풍물화'를 개척했다. 몸은 이곳에 두고 마음은 다른 세계를 꿈꿨던 화가, 천경자만이 그릴 수 있었던 그림들을 남기고 그녀는 저 세상으로 갔다.

안타까운 죽음, 「미인도」 위작 파문…… 천경자 하면 대중이 떠올리는 것들이다. 1991년 국립현대미술관에 전시된 「미인도」를 두고 "내가 낳은 자식을 내가 몰라보는 일은 없다"고 했던 화가의 말은 여전히 회자된다. 화가 사후 유족들은 당시 미술관 관계자들을 상대로 사자명예훼손 소송을 걸었지만 검찰은 작품을 진품으로 판단했고, 소송은 2019년 대법원에서 최종 기각됐다.

현대미술가로는 드물게 대중의 사랑을 받은 화가, 그의 호암갤러리 회고전에는 8만 명 넘는 인파가 몰렸다. 화가의 사인을 받으려 관객들이 줄을 섰다. 지금도 시립미술관 상설 천경자실에는 우리 근현대미술사 속 '낭만의 시절'이 자리잡고 있다. 이제 죽음 또는 위작 이야기 말고 천경자의 한 생애가, 작품이 보다 입체적으로 기억되었으면 한다. 사랑이면 사랑, 그림이면 그림, 글이면 글, 여행이면 여행, 그렇게 한 시절을 불태우고 간 여걸. 외출했다 돌아오면 작품을 향해 "잘 있었는가?" 하고 말을 걸기도 했다는 화가. 분신 같은 그림들 남기고 긴 여행 떠난 천경자에게 "잘 계신가요?" 묻고 싶어진다.

「천경자」 _박경리

화가 천경자는
가까이 갈 수도 없고
멀리할 수도 없다

매일 만나다시피 했던
명동 시절이나
이십년 넘게
만나지 못하는 지금이나
거리는 멀어지지도
가까워지지도 않았다.

대담한 의상 걸친
그를 바라보고 있노라면
허기도 탐욕도 아닌
원색을 느낀다.

어딘지 나른해 뵈지만
분명하지 않을 때는 없었고
그의 언어를

시적이라 한다면
속된 표현
아찔하게 감각적이다.

마음만큼 행동하는 그는
들쑥날쑥
매끄러운 사람들 속에서
세월의 찬바람은
더욱 매웠을 것이다.

꿈은 화폭에 있고
시름은 담배에 있고
용기 있는 자유주의자
정직한 생애
그러나
그는 좀 고약한 예술가다.

'마녀' '미친년'으로 살아남았다
박영숙

1941~

푸른 등을 빛내며 망망대해를 누볐을 고등어가 도마 위에서 토막 난다. 양푼에 이미 한 무더기, 이 집 엄마는 손도 크지. 아니 건사할 식구가 어지간히도 많은가보다. 피 흘리며 참수된 고등어들을 앞에 두고 엄마는 칼을 들어올린 채 문득 넋을 놓는다. 얼굴을 향한 칼날 이 섬뜩하다. 가족을 먹이던 칼이 가족을 위협할 수도 있어 뵌다. 고 등어조림 잘하는 푸근한 엄마는 한순간에 위험한 여자가 된다. 안 온해야 할 부엌은 이때, 불온하다. 그런데 엄마는 헐렁한 홈웨어 차 림에 평온한 표정으로 한결같이 고등어나 토막치고 있어야 할까? 일 상의 돌봄 노동을 기계적으로 수행해야 할 그 순간, 밀려든 딴 생각 에 자신을 내맡기는 여자는 불안해 보인다는 통념……

박영숙, 「갇힌 몸 정처 없는 마음」
'미친년 프로젝트', C-Print, 120x120㎝, 2002년, 국립현대미술관
ⓒ Park Youngsook and Arario Gallery

사진작가 박영숙이 2002년 자기 집 부엌에서 지인에게 자기 옷을 입혀 찍은 사진이다. 모델은 서울국제여성영화제 이혜경 전 이사장. 사진 속 인물에 담은 스토리는 '광주민주화운동 때 잃은 딸을 문득 생각하는 여인'이다. 그토록 황망하게 아이를 잃고 제대로 애도할 시간도 갖지 못한 엄마라면 '미친년'이 아니 될 수 없었겠다. 속으로는 미쳐가면서도 남은 식구들 먹이느라, '자식 앞세운 에미'라는 남들의 수군거림을 뒤로하고 더 나무랄 데 없이 엄마노릇 하느라 정작 자식을 잃을 때, 함께 잃어버린 자기 자신도 못 돌봤겠다.

사진은 시선의 감옥, 모성애·현모양처 되기의 감옥에서 문득 저 너머를 바라보는 순간을 포착했다. '갇힌 몸, 정처 없는 마음' 연작은 일상 공간 속 여자들에 주목했다. 가족들에게는 쉼터이지만 여자들에게는 일터이고, 때론 지겹고 무섭고 끔찍하지만 탈출할 수 없는 그 공간 말이다.

파자마 바람으로 화장실 거울 속 자기 자신을 마주하는 순간, 햇살 쏟아지는 창가 침대 옆에 앉아 있다가 문득, 욕탕에서 물을 뒤집어쓰다…… 박영숙은 그 평범하기 짝이 없는 장소에서 '유체이탈' '공간이동'의 순간을 잡아챘다. 이름하여 '미친년의 시공간'이다. "아주 잠시, 아주 멀리, 아주 깊이 그녀만의 시공간을 설정해버렸다"고 설명한다.[9]

표준국어대사전은 '미친년'을 '정신에 이상이 생긴 여자를 욕하여

이르는 말' '말과 행동이 실없거나 도리에 벗어난 짓을 하는 여자'를 욕하여 이르는 말이라고 정의한다. 뭐가 됐든 욕설이다. 아는 말이지만 좀처럼 입 밖에 내지 않는 욕, 상대를 비하하는 동시에 두려워서 내뱉는 말이기도 하다. 박영숙 작가는 이 말을 붙들고, 이 말에 사로잡힌 사람들을 품으며 작업을 해왔다. 도발적으로 보이지만 실은 절박함이었다. 박영숙의 '미친년'은 인고의 모성, 온순한 여성이라는 우리 사회의 성 역할 고정관념에서 일탈한 여성을 뜻한다.

아버지의 카메라를 갖고 놀던 8남매의 맏이는 숙명여대 사학과를 다니며 본격적으로 사진을 찍기 시작했다. 1966년 중앙공보관에서 개인전도 열었고, 잡지사 사진기자로 3년 정도 일했다. "면접하는데 '남자들과 같이 암실서 작업할 수 있겠나' '살인사건 현장에 갈 수 있느냐' 같은 질문을 받았고, '갈 수 있다, 못 갈 게 뭐 있나' 답했지만 그들만의 어떤 기준에서 배제된 경험이 있어요."

그를 사진작가로 일으켜 세운 건 1975년 UN 세계여성의 해 기념전이었다. 한국여성단체협의회는 평등·평화·사랑을 주제로 한 사진 작업을 의뢰했다. 영등포의 닭장 같은 일터부터 남대문시장, 미용실 등에서 일하는 여성들이 먹고 사는 문제와 어떻게 직면했나를 보여줬다. 스물일곱에 결혼하면서 일을 그만뒀는데, 아이가 일곱 살쯤 되어서야 작업할 시간이 생겼다. 하지만 4년 뒤 유방암 판정을 받았다. 서른아홉 살. "뭔가 그럴 듯한 사람이 되려고 지금껏 달려왔는

데, 다리에 힘이 풀렸어요."

가슴을 도려내는 큰 수술을 하고 나서, 곁을 지켜준 가까운 이들의 초상사진을 찍기 시작했다. 1984년에 숙명여대 대학원 사진디자인학과에 입학했고, 여성운동 '또하나의 문화', 미술운동 '현실과 발언' 등에서 활동했다.

이후 작가는 1988년, 경기도의 한 폐가에서 제자에게 검은 망토를 입혀 촬영한 '마녀'로 본격적인 여성주의 작업을 시작한다. "중세마녀 이야기에 깊이 빠져들었다. 지혜로웠으나 그들의 도전적 에너지는 두려움이 됐고, 끝내 화형당했다."

1999년에는 의왕정신병원을 찾았다. 정신병동의 여성 환자들을 대상으로 다큐멘터리 사진을 찍을 요량이었지만, 갇힌 채 약물치료를 받고 있는 이들을 차마 대상화할 수 없었다. 58세 때의 일이다. 사진을 가르치던 젊은 여성들과 그 먹먹했던 마음을 나눴고, 이들을 모델로 작업했다. 공감의 연결고리였다. 의왕병원에서 빼앗긴 아이 마냥 수건덩어리를 꼭 끌어안고 숨은 채 자신을 노려보던 환자의 표정도, 그렇게 연출해 담았다. '미친년 프로젝트'의 시작이었다. 여성으로서 대접받지 못하고, 자아를 가질 수 없었던 사람들의 한풀이 굿을 위한 영매가 됐다. 그는 김혜순 시인 등으로 구성된 페미니스트 예술가 모임 '영매'의 멤버이기도 하다.

이어 '꽃이 그녀를 흔들다' 시리즈를 내놓았다. 꽃말을 들여다보니

하나같이 슬펐다. 며느리밥풀꽃만 해도 그렇다. 제삿상에 떨어진 밥풀을 주워 먹다가 시어머니에게 맞아 죽다니, 기막힌 스토리다. 여성을 꽃에 비유해 나약한 존재라고 쉽게 말하지만 실은 꽃은 생산을 담당하는 에너지 넘치는 존재다. 통념의 꽃에 대한 개념을 전복하고 해체하고 싶었다. 사람이 꽃을 흔드는 게 아니라 꽃이 사람을 건드린다고……. "착하려고 애쓰다가 자기 내면의 욕망을 외면하다보니, 이 욕망이 그들을 미치게 했다."

시인 김혜순이 연기한 조선 반가의 여성 시인 허난설헌이 지폐에 콱 박혀 있다. 사랑받지도, 재능을 펼치지도 못하고 일찌감치 세상을 떠난 비운의 문인. 동시대 사람들은 그녀의 글을 읽지도 않았을뿐더러 인쇄도 안 해줘서, 오빠 허준이 중국에 가서 만들어온 책이 오늘에 남았다. 화가 윤석남은 최초의 여성 서양화가 나혜석으로 분했다. 세계일주여행, 첫 서양화 전시로 주목받았고, 이혼고백서로 파문을 일으켰으며, 끝내 행려병자로 생을 마감한 그 여자 말이다.

동료 예술가들과 작업한 '화폐개혁 프로젝트'는 '왜 우리 화폐엔 여성 인물이 없을까'라는 질문에서 출발했다. 2009년 신사임당이 그려진 5만 원 권이 나오기 전의 일이다. 돈의 기본 코드는 남성들의 역사이며, 전통문화 상징물들은 그 돈의 진위를 가리는 기능을 할 뿐이라는 생각이었다. 당대의 진보였을, 남성들의 마음을 불편하게 해서 '미친년'이라 불렸을 여성들을 화폐에 다시 불러냈다. 단위

는 '원'이 아닌 '샘'. 마르지 않는 샘, 생명의 근원 물, 여성의 속성을 반영했다.

서울 소격동 아트선재센터 맞은편에 '트렁크갤러리'라는 이름의 깡통처럼 생긴 건물이 있었다. 멋쟁이들이 오가는 노른자위 땅에서도 유난히 튀는 건물을 보고 처음에는 어느 유한부인이 하는 화랑인가보다 했다. 이곳에서 노순택의 북한 사진을, 데비한의 비너스 비틀기를, 돼지우리에서 알몸으로 감행한 김미루의 퍼포먼스 작품을 만났다. "임대예요. 매달 적자예요"라고 손사래 치던 화랑주. 사람들은 그를 한국 여성주의 사진의 대모라고 했다. 전시하는 작가들의 인터뷰 주선에 발 벗고 나섰고, 휴일에도 밤에도 자료요청 메일에 지체 없이 직접 답장을 보내오던 갤러리스트로 기억한다.

'대부'는 권력을 차지하고 주변에 한자리씩 챙겨주며 세를 불리는데, '대모'는 무엇으로 사나. 2006년 첫 사진 전문 갤러리로 문을 연 트렁크갤러리는 2018년 폐업했다. "사진은 기록이나 다큐 그 이상이라는 걸 보여주고 싶었다. 젊은 작가들의 사진을 미술관이 소장하도록 하는 게 목표였다. 은행에 집을 저당 잡혀 한 달 이자만 800만원씩 나가기도 했다. 돈 위주로만 돌아가는 미술관, 할 만큼 했는데 안 바뀌더라."

갤러리를 하느라 놓았던 카메라를 다시 잡게 한 것도 '마녀'였다.

박영숙, 「화폐개혁 시리즈」, '미친년 프로젝트', C-Print, 각 16.1×7.6㎝, 2003년, 서울시립미술관
© Park Youngsook and Arario Gallery

「천샘」 속 나혜석으로 분한 화가 윤석남, 2003년
© Park Youngsook and Arario Gallery

그의 여성주의 사진의 출발점 말이다. 제주도에 갔다. 발이 푹푹 빠지는 습지, 곶자왈에 삼각대를 지팡이 삼아 올랐다. 하도 울창해 대낮에도 검푸른 숲에서 처음으로 사람 없는 사진을 찍었다. 젊은 날 입었던 웨딩드레스, 립스틱과 분첩, 손거울, 흰 레이스…… 아름다운 것들이 차려졌건만 척박한 땅 어디에도 사람은 없다. 누군가 다녀간, 살다간 흔적, 여성의 자취만 남았다. "서로가 서로를 소중히 끌어안아주는 모습이 상상보다 아름다워서 슬프더라."

1980년대 여성 활동가들과 글쓰기 훈련을 하며 중세 가톨릭에서 남자들이 자기들만의 기이한 기준을 세우고 그것에서 위배된 여성에 마녀 프레임을 씌워 불태워 죽인 이야기에 주목했다. 그렇게 억울하게 희생된 여성들을 불러다 위로해주고 싶어 시작한 작업이 '마녀'였다. 그가 불러낸 마녀들의 영혼이, 흔적이 여전히 남아서 그를 이끄는 걸까. 첫 작업의 주제로 다시 돌아왔다.

"1500년대 마녀 화형이 심했던 시절, 창의적이고 슬기로워서 희생될 운명에 처한 여성들 중 누군가는 그 상황을 피할 수 있었겠다. 그 땅을 떠났을 게다. 몇몇이 배를 주선해 타고 멀리멀리 바다로 나갔다면? 하멜도 제주에 표류했는데, 마녀라고 못 왔을까. 제주에서도 농사를 지을 수 없어 버려진 땅, 곶자왈에서 조차 보란 듯이 멋지게 살아냈을 거다. 그러길 바랐다."

곶자왈은 '가시덤불 숲'을 뜻하는 제주 방언이다. 쓸모없어 버려진

박영숙, 「그림자의 눈물 16」,
C-Print, 180x240cm, 2019년 ⓒ Park Youngsook and Arario Gallery

땅, 그래서 사람이 살지 않는 곳, 깊이를 가늠할 수 없이 제멋대로 자란 숲에는 미지의 것에 대한 두려움과 불안이 진동한다. 그 금기의 땅이 추워서 늦봄에도 패딩 걸치고 찍고 또 찍었다. "기존의 맥락과 다른 걸 도전하기 때문에 불안했다. '저 여자 미친년 아냐?' 할까봐."

한 해 전 교통사고로 머리를 다친 후유증까지 안은 70대 후반의 작가는 일요일이면 제주행 비행기를 탔고 월~화요일 아침 아홉시부터 낮 열두시까지 딱 세 시간씩 찍고는 지쳐서 돌아왔다. 그걸 3년 동안 반복했다. 새소리, 바람소리만 있는 그곳에서 미술에서도 소외된 장르인 사진, 사진계에서도 소외된 인물인 여성 사진작가로, 여성들의 이야기에 주목해온 50여 년 사진 인생을 돌아봤다.

웃자라 그로테스크한 고사리들 사이, 축축한 이끼 위에 소중한 것들을 올려놓았다. 그를 평생 사진의 길로 이끈 아버지의 콘탁스 카메라, 어머니의 사진, 보모로 살며 주말이면 외출해 홀로 사진을 찍었다는 사연도 쓸쓸해 안타까운 비비안 마이어의 사진집, 가장 좋아하는 작가인 루이즈 부르주아의 초상을 놓고 일렁일렁 촛불을 켰다.

마녀·미친년으로 살아온 세월, 그렇게 살아남은 날들, 살아갈 날들이 이 한 점의 사진 속에 있다. '미친년 프로젝트'의 시작을 돌아본다. 의왕의 여성 정신병동을 다큐멘터리 사진으로 내놓았다면? 센세이션을 일으켰을 거고, 비판도 받았겠지만, 어쩌면 강제강금 문

제에 사회적 질문을 던질 수 있었을지도 모르겠다.

내 경우도 돌아본다. 기자가 되면 질문하는 법부터 배운다. 뻔한 질문은 바보 같아 보일까봐, 불편한 질문은 찬물을 끼얹은 듯 얼어붙은 분위기를 뒷감당하기 겁이 나서 입 밖으로 잘 나오지 않는다. 허나 뻔한 질문에 뻔하지 않은 답이 나오는 순간은 인터뷰를 반짝이게 하고, 불편할 법한 질문도 모질게 해야만 하는 게 이 직업의 책무다. 그러나 그렇게 애쓴 인터뷰를 전부다 기사로 쓰지는 않는다. 어디까지 보여줘야 할지, 그 판단에는 이 직업의 윤리가 작동한다.

대상과 공감하고 교감하되 이들을 이미지로만 소비하고 이용하지 않는 것, 그것이 박영숙 사진이 고수하는 윤리학이다. 한탕주의가 아니라 인연과 공감을 밑거름으로 길게 갔다. 생각을 같이하는 동료 페미니스트들은 모델을 서고, 의견을 내며 프로젝트를 완성했다. 지인들끼리 사부작거리며 찍은 것 같은 연출 사진들이라고 혹자는 폄하할 수도 있겠다. 그러나 그 결과물은 묵직하다.

화폐개혁 프로젝트에 허난설헌 역을 했던 시인 김혜순은 2019년 한국 작가로는 처음으로 캐나다의 권위 있는 문학상인 그리핀시문학상을 받았다. 나혜석으로 분한 윤석남은 1세대 여성주의 화가로 여전히 왕성한 활동을 보여준다. 이들은 모두 박영숙의 사진 속에서, 한국 여성주의 문화운동의 한 장면으로 기록됐다.

박영숙은 2017년 시인 고 김수영의 아내 김현경, 무대미술가 고

이병복, 패션디자이너 김비함 등 8090 여성들을 카메라에 담아 전시했다. 제목은 〈두고 왔을 리가 없다〉. 생에 최선을 다한 여성들이 만들어낸 저마다 다른 표정을 담은 기획이었다. 점점 그들의 나이에 다가가고 있는 나는 사진 속 주름진 얼굴, 자연스러운 표정에 눈길이 간다. 이 모두가 오롯이 살아남아서 시대를, 상처를, 환부를 증언했다. 박영숙처럼……

박영숙

3 되찾은
이름들

230년 만에 되찾은 이름,
유딧 레이스터르

Judith
Leyster

1609 ~ 60

딱 붙어 앉아 있는 남녀는 이미 볼이 발그레하다. 한 잔 더 하려
는 듯 술잔을 들어올린 여자가 남자에게 은근한 눈길을 준다. 신이
나 입꼬리가 올라간 남자는 바이올린을 켠다. 들리지는 않아도 분명
흥겨운 음악일 게다. 빠른 붓질로 생기 있게 포착한 술꾼들의 초상,
오랫동안 이 그림은 프란스 할스의 작품으로 여겨졌다. 네덜란드 황
금시대의 거장 할스가 19세기 말 프랑스에서 큰 인기를 누리면서 그
림은 루브르박물관이 소장하게 됐다. 그런데 새로 들어온 명화를 수
복하던 보존관리팀은 그림에서 할스의 것이라기엔 낯선 서명을 발견
한다. 그림 속 남자의 빨간 양말 옆에 JL, 그리고 별모양이 그려져 있
었던 것이다.

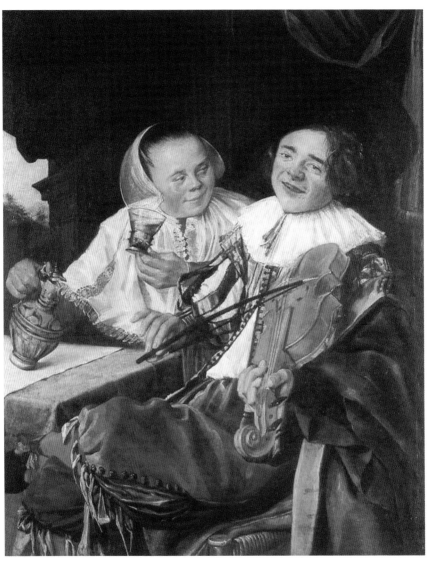

유딧 레이스터르, 「즐거운 커플」
캔버스에 유채, 68x54cm, 1630년, 파리 루브르박물관

그림은 유딧 레이스터르라는 여성 화가의 것이
었다. 전성기의 할스 못지않은 네덜란드 황금시대
의 새로운 거장이 나타난 순간이었을까. 그러나
루브르는 "엉터리 감정으로 손해를 입혔다"며 딜
러를 고소했고, 매입가의 25퍼센트를 환불받았
다. 이름도 남기지 못한 레이스터르가 수백 년 뒤
비로소 자신의 존재를 드러냈을 때 벌어진, 문전
박대다.

**유딧 레이스터르의
모노그램**

레이스터르의 기량은 같은 시기 자화상에서도 드러난다. 빳빳한
흰 칼라와 레이스 달린 소매, 그림 그리기에는 다소 불편해 보이는
옷을 한껏 차려 입은 여성 화가가 여유 있게 손님을 맞이한다. 미소
를 띠며 "어서오세요" 하고 환대하는 것 같다. 비록 그 자신은 사후
200년이 지나서야 루브르에서 '박대 속에' 발견됐지만……. 술 취
해 기분 좋은 여자도 그림의 소재로는 드물다 싶은데, 그림 속 여자
가 정면의 관객을 바라보며 웃는 것도 흔치 않다. 주인공의 표정만
큼이나 그림은 유쾌하다. 화가의 장시간 작업을 돕는 팔 받침 위에
붓을 든 오른팔을 척 올리고 "이것 좀 보세요" 하듯 그림 속 바이올
린 켜는 남자의 하복부를 붓끝으로 슬쩍 가리킨다. 그녀 특유의 터
부 없는 유머 코드일까. 왼손에 든 팔레트에 짜놓은 물감은 400년
가까이 지난 지금도 그림 속 인물들의 표정만큼이나 생기 있고, 손

유딧 레이스터르, 「자화상」
캔버스에 유채, 74.6x65.1cm, 1630년경, 워싱턴D.C., 내셔널갤러리

에 쥔 10여 개의 가는 붓다발은 "이 정도는 충분히 능숙하게 다룰 수 있답니다" 하고 뽐내는 듯하다. 유쾌함과 섬세함을 동시에 지니고 있는 이 화가, 한번 만나보고 싶고 저렇게 볼이 발그레해지도록 같이 술 한잔 하고 싶어진다.

동그란 얼굴에 이마가 넓은 이 붙임성 있는 표정의 여성 화가는 충분히 의기양양해할 만하다. 레이스터르는 자화상을 그리고 얼마 뒤인 1633년 하를럼 성 누가 길드의 회원이 됐다.

「즐거운 커플」과 「자화상」 모두 레이스터르가 스무 살이 채 되기 전에 완성한 그림들이다. 어떻게 미술을 배웠는지도 알려지지 않았으니, 오늘날로 치면 10대에 혜성같이 데뷔해 인기를 끄는 가수처럼 그녀 역시 불현듯 등장한 미술계 스타였던 셈이다. 화가의 딸이 아니고서야 그림을 배워 활동하기 어려웠던 당시였지만 레이스터르는 직물업을 하는 집안의 아홉 남매 중 여덟째로 태어났다. 가족은 직조에서 양조로 가업을 바꿨다. '레이스터르'는 길잡이별인 북극성을 뜻하는 한편 이 가족 양조장의 이름이었다.

레이스터르가 화가로 활동하던 시기, 네덜란드는 해양 강국으로 번영을 누리고 있어서 화가들도 교회나 귀족 후원자의 도움 없이 열린 시장에서 경쟁할 수 있었다. 줄잡아 5만 명의 화가가 활동했고, 도시별로 이들의 상거래를 촉진하는 길드가 있었다. 길드의 회원 명부에는 레이스터르뿐 아니라 여성 이름이 더러 눈에 띈다. 먼저 세

상을 뜬 남편 대신 스튜디오를 꾸려나가는 여성 화가들도 있었다. 이들은 어디로 사라졌을까.

1648년, 마흔도 되지 않은 레이스터르에 대해 당대 비평가는 "우리 시대에는 남자 못지않은 숙련된 기량을 보여주는 여성 화가들이 많다. 그중에서도 레이스터르는 '예술의 진짜 독보적 스타'로서 모두를 능가한다"라고 썼다.[1] 풍요 속에 삶의 즐거움을 구가하는 사람들을 자유분방하게 그렸지만 여성이어서였을까, 레이스터르는 작품에 서명 대신 'JL'이라 적고 별을 살짝 그려넣은 모노그램만을 남기며 스스로 익명이 되기를 선택했다. 남긴 그림으로 미루어보아 주로 활동한 시기는 1629년에서 1635년 사이, 딱 6년 정도다. 1636년 동료 화가 얀 민서 몰레나르와 결혼했고, 하를럼에 페스트가 돌자 부부는 암스테르담으로 이주했다. 1637년에서 1650년, 13년 동안 다섯 남매를 낳았고 그중 세 아이를 잃었다. 출산과 육아가 이어지는 상황에서 그림에 집중하기는 쉽지 않았을 것이다. 자녀들을 먼저 떠나보내야 하는 상황이었다면 더더욱.

젠틸레스키가 생전의 명성을 사후에도 이어가지 못한 이유는 그의 그림이 아버지의 것으로 오해받았기 때문이다. 아버지나 형제의 작업장에서 보조 노릇을 했던 많은 여성 화가들은 자기 이름으로 조합에 들어가 판권을 갖지 못해 무명으로 남는 일이 많았다. 레이스터르의 경우도 기량으로는 한 수 아래였던 남편의 이름에 가려졌

을 수 있다는 게 미술사학자들의 추측이다. '몰레나르의 아내' 정도로만 기억되지 않도록 모노그램으로 자신의 존재를 살짝 드러낸 것이 후대 사람들이 그녀를 찾아내는 실마리가 됐다. 마치 먼 곳에서 드문드문 잡히는 생존신고처럼 그녀의 그림은 계속 발견되어 이제는 30점이 넘는다. 언젠가는 시장에서의 가치도 인정받아 100여 년 전 할스의 그림이 아니었다는 이유로 그림값의 일부를 환불해줬다는 이야기도 웃음거리로 넘길 날이 오면 좋겠다.

사후에 이름이 재발견된 뒤에도 레이스터르의 존재는 자주 지워졌다. 동시대 네덜란드 대가들과 자주 엮였는데, 후대 사람들은 그녀가 렘브란트나 할스의 문하생이었다, 애인이었다 말들이 많았다. 이들이 서로 교류한 흔적은 레이스터르가 자신의 제자를 빼앗아갔다고 할스를 고소했다는 기록 정도다. 문하생이거나 애인이었다면 벌어질 수 없었을 상황이다. 길드는 레이스터르의 고소를 인정해 할스와 해당 학생의 어머니에게 벌금과 징벌적 손해배상을 청구했다. 그랬다. 그녀에게는 남성 문하생도 있었다.

쉽지 않았을 삶 속에서 여성 화가만이 포착할 수 있는 분위기가 감지되는 그림도 있다. 가로 세로 30센티미터 내외의 이 작은 그림 속에선 흰 블라우스를 단정하게 입은 여인이 촛불 아래 바느질에 집중하고 있다. 옆에는 모피 모자를 쓰고 수염을 기른 나이든 남자가 여인 쪽으로 가까이 몸을 숙이고 있다. 한 손은 여인의 어깨에

유딧 레이스터르, 「제안」,
패널에 유채, 30.9x24.2cm, 1631년경, 헤이그 마우리츠하위스미술관

없은 채 다른 손으로는 무언가를 내보이고 있다. 돈이다. 기분 나쁜 그림자를 드리우며 뭔가 요구하는 남자를 여인은 애써 모른 체 한다. 치마 밑 발치의 작은 화로만이 미약하게 빛난다. 춥고, 어쩌면 가난한 방이다. 앞서 술 취한 커플이나 자화상에서 표현한 흥겨운 표정은 찾아볼 수 없는 차가운 분위기다. 정숙한 여인이 뭔가 부당한 유혹에 홀로 맞서야 하는 상황을 안타깝게 담아냈다.

레이스터르의 상황은 어땠을까. 온전히 그림에 몰두할 수 있을 만큼 생활은 안정적이었을까. 화가로서의 명성을 흔들려는 자들은 없었을까. 성공한 화가의 자부심을 드러낸 자화상 속 그림은 X선 촬영 결과 원래 그림 위에 덧그린 사실이 드러났다. 여자를 그렸다가 남자 바이올리니스트로 바꿨다. 마치 사후에 자신의 존재가 잊히고, 폄하되고, 무시되고, 지워질 걸 예견이라도 한 듯이. 그림 속에서 입꼬리를 올리고 웃는 인물들이 문득 슬퍼 보인다.

칸딘스키·몬드리안보다 앞선
최초의 추상화가,
힐마 아프 클린트

Hilma af
Klint

1862~1944

한 가닥도 흘러내리지 않게 머리를 틀어 올리고, 발목까지 덮는 긴 스커트에 목까지 단정하게 단추를 채운 흰 블라우스 차림의 이 여성은 스톡홀름 자기 작업실에서 포즈를 취한 힐마 아프 클린트이다. 가장 앞섰으나 아무도 알아주지 않았던 미술사 최초의 추상화가다. 음악을 화폭에 옮긴 칸딘스키, 빨강·노랑·파랑 삼원색과 직선만으로 그림을 그린 몬드리안, 검고 흰 사각형에 철학을 담아낸 말레비치…… 흔히 추상미술의 선구자로 꼽히는 이들이 아직 재현의 세계에 머물던 1906년, 힐마는 대담하게도 눈에 보이지 않는 세계를 화폭에 담았다.

스톡홀름의 작업실에서 힐마 아프 클린트, 1895년경

힐마는 스웨덴의 중산층 가정에서 자랐다. 아버지는 군인, 가족 중 아무도 미술에 관심이 없었지만 왕립예술학교의 초창기 몇 안 되는 여학생으로 들어가 우등으로 졸업했다. 전통적 아카데미 교육의 탄탄한 토대 위에 식물 드로잉, 풍경화, 과학 학술지를 위한 일러스트, 주문 초상화 등을 그리며 화가로 입지를 다졌다.

세기의 전환기, 산업화로 사람들은 도시로 몰렸고, 자연과학에서도 새로운 성취가 이루어졌다. 전파와 X선도 발견됐다. 이런 보이지 않는 것들이 현상 이면을 드러낸다는 것을 사람들은 알게 됐다. 인간이 영적 소통 능력을 연마해 다른 존재와도 만날 수 있다고 믿는 이들도 생겼다. '종교와 과학, 예술은 하나다' '원자부터 우주까지 모두 하나다'라는 통합의 사상, 인간의 무한한 능력을 믿는 희망의 시대였다. 많은 예술가와 지식인들을 매료시킨 이 신지학에 힐마도 심취했다. 이미 17세에 여동생을 잃으면서 영성의 세계에 빠졌고, 10여 년 뒤에는 같은 믿음을 공유하는 네 명의 여성 예술가들과 정기적으로 만났다. '더 파이브The Five'라고 스스로 이름 붙인 이들은 명상과 기도 훈련으로 고등한 존재와 소통할 수 있다고 여겼다.

신지학적 사고를 그림에 적용한 것은 마흔네 살 되던 1906년부터였다. 보이는 게 전부가 아니라는 깨달음은 보이는 것을 더 잘 보이게 해왔던 전통적인 미술의 지향마저 바꿔버렸다. 신화나 역사, 풍경이나 초상, 정물도 아닌 소재를, 보이지 않는 그 무엇을 눈에 보이는

형태로 옮긴다는 것, 자연을 재현하는 게 아니라 무언가 손에 잡히지 않는 철학이나 영성을 그림의 소재로 삼는다는 것은 전례 없는 도전이었다. 부드러운 색채의 템페라화 속에 자기만의 상징을 심었다. 나선형은 진화, 위로 향한 삼각형은 영적 세계로의 지향, 노랑은 남성, 파랑은 여성, 초록은 완전한 조화를 의미했다.

그림들은 우선 크기로 압도하고 따뜻하고 아름다운 색채로 눈길을 끈다. 그러나 안타깝게도 이런 새로운 그림을 모던아트의 한 장에 자리하게 할 의지도, 이론도 그녀에게는 없었던 것 같다. 생전에 자신이 그린 추상화 연원에 대해서는 칸딘스키처럼 점·선·면이나 말레비치처럼 사각형 이론을 내세워 합리화하기보다는 그저 초자연적인 존재에 기댔다. 바우하우스 같은 학교 시스템도, 데 슈틸 같은 서클도 힐마에게는 없었다. 인간의 진보에 대한 무한 긍정을 가진 바우하우스 같은 학교에서도 여성을 온전히 받아들이지 않던 시절이었다.

"아마리엘이 내게 작업을 제안했고, 나는 즉각 '네'라고 답했다."

1906년 1월 힐마는 노트에 이렇게 적었다. '더 파이브'는 정기적 회합을 통해 기도와 명상을 했다. 아마리엘·아난다·클레멘스 등으로 이름 붙인 초월적인 존재의 메시지를 전하는 게 자신들의 일이라 생각했다. 바로 그 존재에게 '신전을 위한 제단화'를 의뢰받았다는

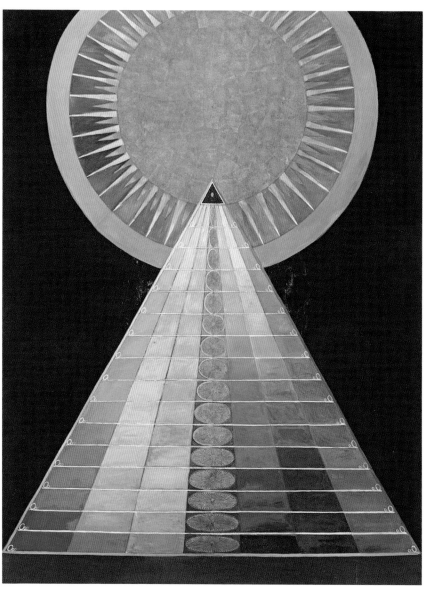

힐마 아프 클린트, 「그룹 X, 제단화, No. 1」,
'신전을 위한 회화' 중, 캔버스에 유채·금박, 237.5x179.5cm, 1915년, 스톡홀름 힐마아프클린트재단

게 추상화의 시작이었다. 1906년부터 2년간 힐마는 5일에 한 점 꼴로 자신의 작은 키를 훌쩍 넘기는 대형 회화를 꼬박 그린다.

무지개색 아롱지는 피라미드형 계단을 타고 저 위, 태양처럼 빛나는 초월적 존재에 닿을 듯한 형상. '신전을 위한 회화' 시리즈 중 궁극의 완성작인 세 폭 제단화 중 첫번째 그림이다. 검은 바탕에 오로지 그 과정과 목표만이 금색으로 빛난다. 어떤 종교든, 예술이든 과학이든, 공통점은 종사자들이 더 나은 경지에 도달하는 것을 평생의 목표로 삼는다는 점일 게다. 중년을 넘기며 힐마는 유년기부터 그려온 그림을 이렇게 완전히 바꿨다. 이미 자연 속에 존재하는 무엇을 그리고자 하는 게 아니라 그 간절한 열망의 상태, 평생 추구하는 상태를 그림으로 남겼다.

'나선 계단이 있는 원형의 사원에 걸 제단화', 초월적 존재의 그림 주문은 구체적이었지만 실현되지는 못했다. 1907년 10월부터 두 달간 그린 열 점의 대작은 '가장 큰 열 점'이라 불렀다. 세상에 없는 형태, 세상에 없던 그림을 짧은 시간에 열정적으로 생산해냈다. 후에 초현실주의자들은 그녀와 닮은 제작 방식을 '자동기술법'이라고 불렀다. 그녀처럼 영적 존재의 메시지를 전하기 위해서가 아니라 자기 내면의 무의식으로 가기 위함이었다.

힐마는 이런 전위적인 그림들을 1908년 독일 신지학회의 리더인

루돌프 슈타이너에게 조심스럽게 보여주지만 이해받지 못했다. 크게 실망한 나머지 추상화 그리기를 그만두고 눈이 보이지 않게 된 노모를 돌본다. 다시 작업으로 돌아와 '신전을 위한 회화'를 완성한 게 1915년, 총 193점이었다. 그러나 그녀의 작업은 실험으로 치부됐고, 아무도 관심 갖지 않았다. 이해받지 못하면서도 부지런히 그렸다. 생전에 전시는 딱 한 번 했지만, 반응이 좋지 않았다. 이런 일들을 겪으면서 화가는 작품을 알리는 일을 포기했다. 1944년, 미혼으로 82세에 세상을 떠날 때 돈 한 푼 없었고, 묘비명도 없이 아버지 옆에 묻혔다. 1200점의 그림과 100편의 글, 2만6000쪽에 달하는 노트를 남겼지만, 사후 20년간 세상에 자신의 그림과 글을 안 보이게 해달라고 유언했을 만큼 소심해져 있었다.

그녀는 괴팍한 아웃사이더였을까. 아니면 마땅히 미술사의 중심에 올라섰어야 했을, 추상미술의 선구자였을까. 그림은 사후 20년도 훨씬 지난 1980년대에 이르러서야 조금씩 공개된다. 그리고 사후 74년 뒤인 2018년 뉴욕 구겐하임미술관은 그녀의 대규모 회고전을 열었다. '나선 계단이 있는 신전'에 걸기 위해 그린 제단화들이 비로소 맞춤한 전시 장소를 찾은 것이다. 구겐하임의 나선계단을 타고 올라가며 사람들은 힐마의 형상들을, 그 열망의 상태를 본다. 그리고 전시실을 가득 채운 대형 추상화들을 본다. 색깔은 따뜻하고 형태는 유연하며 붓질은 부드러워 화가의 존재를 드러내지 않는다. 드

힐마 아프 클린트, 「그룹 IV, 가장 큰 10점, 성년기[Adulthood] **No. 7」,**
캔버스에 올린 종이에 템페라, 316×236cm, 1907년, 스톡홀름 힐마아프클린트재단

디어 그녀의 그림이 관객을 만났다. 160센티미터가 채 안 됐다는 작은 키가 믿기지 않는 압도적 스케일의 그림들은 '먼저 온 미래'라는 평가를 받았다.

대다수 사람들이 글을 모르던 시절 그림은 성서였고 역사책이었다. 신화와 전설 속 이야기들을 우아하고 실감나게 그리는 화가가 인정받았다. 이후 생활인들의 시대에 화가들은 누군가의 식탁을, 시시각각 변하는 햇살 속의 풍경을, 부유한 가족의 초상을 화폭에 옮겼다. 이제 그 역할은 사진이 손쉽게 대신한다. 오늘날의 예술가들은 보이지 않는 것에 도전한다. 시각예술인 미술은 비가시적인 것을 가시화하는 영역으로까지 확장됐다. 미처 무어라 표현되지 못한 채 사람들의 머릿속에 맴도는 것들을, 시간을, 존재를, 눈에 보이는 형상 속 숨은 본질을, 심지어 죽음을 묘사한다.
추상화가들은 바로 이 도전에 첫발을 내디뎠고, 그런 면에서 힐마는 그 꼭대기에 자리잡았다고 할 만하다. 이런 새로운 예술가들이 재발견되는 덕분에 오늘날의 미술사는 죽은 학문, 오래된 예술품의 먼지 쌓인 보관소가 아니라 볼수록 새롭고 신선한 사실이 쏟아져나오는 보물창고다.

조선의 '알파걸'
나혜석

1896~1948

 구하라, 설리…… 복숭아빛 뺨을 한 아이돌들의 안타까운 죽음이 잇달아 전해지던 2019년, 악플과 혐오를 걷어내고 뒤늦게 들여다본 이들의 삶은 알려진 것과 많이 달랐다. 어려운 환경의 소녀들에게 생리대를 보내고, 위안부 피해 할머니를 위한 모금 활동에 참여하고…… 10대에 꿈을 이루고 유명인이 된 소녀들은 선한 영향력을 발휘하려 애썼다. 다가가 들여다보기 전에는 보이지 않는 삶, '근대 조선의 아이돌' 나혜석의 삶 또한 생전에도 사후에도 오해로 가득했다.

 정면을 바라보는 여자의 큰 눈에 우수가 가득하다. 비너스상에서

나혜석, 「자화상」,
캔버스에 유채, 63.5x50cm, 1928년경, 수원시립아이파크미술관

나 볼 법한 높은 코에 곱슬머리는 영락없이 서양 여인네의 모습이다. 「자화상」이라고 알려져 있지만, 그림 속 여자는 나혜석과는 닮은 데가 없다. 사진 속 나혜석은 이목구비가 이보다 작고 오밀조밀 야무지다. 파리의 아카데미 랑송 시절, 모델을 놓고 그린 것일지도 모르겠다. 다만 인물화에 담긴 그늘진 정조만큼은 나혜석의 그때와 그후 상황을 떠올리지 않을 수 없다. 보지 말았어야 했을 세상을 이미 알아버린 얼굴……

나혜석은 근대기의 알파걸이었다. 유년기부터 '최초' '1등'이라는 수식어가 뒤따랐다. 용인 군수를 지낸 나기정의 둘째 딸로 태어나, 진명여자고등보통학교를 수석 졸업한 뒤 도쿄여자미술전문학교 서양화과에 입학했다. 한국 최초다. 결혼도 떠들썩했다. 1920년 4월 『동아일보』 3면 광고란에는 나혜석·김우영의 결혼청첩장이 실렸다. 공개적인 결혼청첩부터 남달랐다. 첫사랑 최승구가 병사한 뒤 나혜석은 변호사 김우영의 6년 여 구애 끝에 결혼한다. 당시 그녀가 내건 결혼 조건은 지금 봐도 파격적이다.

"일생을 두고 지금과 같이 나를 사랑해주시오, 그림 그리는 것을 방해하지 마시오, 시어머니와 전실 딸과는 별거케 하여주시오."[2]

김우영은 약속대로 신혼여행 길에 신부의 옛 약혼자 묘를 찾아 비석을 세워준다. 나혜석은 스물다섯 되던 1921년, 만삭의 몸으로

서울에서 한국인 화가로는 처음으로 유화 개인전도 열었다. 우리나라 최초의 서양화가 고희동 개인전보다 앞섰다. 그러나 27년 뒤 나혜석은 행려병자로 생을 마감한다. 그 사이 무슨 일이 있었던 걸까.

「자화상」과 짝을 이루는 그림이 있다. 자주색 소파에 기대앉은 양복 차림의 남자의 시선은 위를 향한다. 녹색과 금색의 벽지와 남자의 푸른 넥타이가 제법 화사하다. 옷도 배경도 어둠에 싸인 「자화상」과는 다르다. 목이 짧은 이 남자는, 나혜석보다 키가 작았던 남편일까. 「자화상」과 비슷한 시기 그려진 이 그림은 「김우영 초상」으로 알려져 있다.

임신 초기 나혜석은 도쿄로 떠나 몇 달간 혼자 지내며 그림을 그린다. 뜻하지 않은 임신으로 한창인 커리어가 멈출 것을 두려워한 터였다. 이후 남편 김우영의 일본영사관 부영사 부임지인 만주 안동현에서 6년간 지낸 뒤 퇴직금 등을 털어 부부는 세계여행을 떠난다. 젖먹이 세 아이는 부산 시대에 맡겨두고. 도중에 김우영은 베를린에서 법 공부를, 나혜석은 파리에서 미술 공부를 한다. 이 진취적인 젊은 부부가 다시 파리에서 만났을 때, 나혜석은 남편을 모델로 그간 갈고 닦은 초상화 실력을 발휘했으니, 친밀함·자신감·희망이 녹아 있는 그림이라 할 수 있겠다.

그러나 거기까지. 이후 나혜석은 파리 시절 천도교 도령 최린과 불륜을 저질렀다며 이혼에 이른다. 영락의 시작이었지만 역설적으

나혜석, 「김우영 초상」,
캔버스에 유채, 54x45.5cm, 1928년경, 수원시립아이파크미술관

로 누구의 아내도 어미도 아닌 자기에게만 집중할 수 있어 예술 인 생의 절정을 맞는 줄 알았는데…… 그림도 전시도 잘 풀리지 않은 4년 뒤 「이혼고백장」을 잡지에 발표한다. 김우영을 만나 연애하고 결 혼하고 이혼하기까지의 10여 년을 솔직하게 돌아보면서, 여성에게 만 일방적인 희생을 강요하는 인습을 과감하게 비판한다.

"나는 결코 내 남편을 속이고 다른 남자, 즉 C를 사랑하려고 하 는 것은 아니었나이다. 오히려 남편에게 정이 두터워지리라고 믿었사 외다……. 남자라는 명목 하에 이성과 놀고 자도 관계없다는 당당 한 권리를 가졌으니 사회제도도 제도려니와 몰상식한 태도에는 웃 음이 나왔나이다."³

사실 이혼 전부터도 나혜석은 줄곧 글로 과감하게 싸웠다. 스물 다섯에 얻은 첫 딸은 '김우영과 나혜석의 기쁨^悅'이라는 의미로 김나 열이라 이름 지었다. 마치 부모성 같이 쓰기의 원조처럼. 나열이 세 살되던 해 잡지에 발표한 '모^母된 감상기'는 임신에서 육아에 이르기 까지, 통념 속 모성애의 허상을 실제 체험자의 입장에서 지적한 글 이다. 20대에 아이를 낳은 신여성이 한창 커리어를 쌓아갈 나이에 임신한 당혹감, 육아의 고단함을 가감 없이 토로했다. 글은 곧 논란 이 됐다. '백결생'이라는 필명의 독자가 '관념의 남루를 벗은 비애'라 고 비판했고, 이에 나혜석은 지면 논쟁을 벌였다. 남성 필자가 익명

뒤에 숨어 준엄하게 '모성의 숭고함' 운운하는 글이었다. 나열을 낳은 뒤 병원 침상에서 스케치북에 적은 출산기가 있다. 20세기 초 우리나라에 결혼하고 아이 낳고도 글 잘 쓰는 신여성이 있어서, 이토록 리얼한 출산 후기도 남을 수 있었다.

박박 뼈를 긁는 듯
쫙쫙 살을 찢는 듯
빠짝빠짝 힘줄을 옥죄는 듯
쪽쪽 핏줄을 뽑아내는 듯

(중략)

조그맣고 샛노란 하늘은 흔들리고
높은 하늘 낮아지며
낮은 땅 높아진다.
벽도 없이 문도 없이
통하여 광야 되고…

옆에 팔짱끼고 섰던 부군
"참으시오" 하는 말에
"이놈아 듣기 싫다"

내 악 쓰고 통곡하니

이내 몸 어이타가

이다지 되었던고.

-1921년 5월 8일 「산욕」 중에서[4]

　유명세만큼이나 오해도 많이 받았던 인물, 나 역시도 나혜석을 피상적으로만 알았다. 한국 최초의 여성 서양화가라지만 남은 그림으로 봐서는 '잘 그렸다'고 하기 어려운 화가, 연애하는 신여성, 남편 덕에 세계일주한 여자, 거기서 바람이 나 이혼하고 그 전말을 또 매체에 발표한 여자…… 그러나 2000년대 들어 다시 만난 나혜석은 정말 글을 잘 썼다. 문장의 미려함을 말하는 게 아니다. 사고는 21세기적이었고, 지평은 식민지 조선을 넘어 유럽으로 향했다. 글로 좌충우돌한 것은, 쏟아질 비난을 몰라서가 아닌 것 같다. 논쟁의 시대였고, 논쟁의 탈을 쓴 명사들의 '여혐 발언'도 지면은 기꺼이 싣던 시절이었다. 거기서 나혜석은 여성 선각자로서 비난을 한몸에 받으면서도 제 역할을 했다. 다만 그림에 대해서는 답답한 점이 남는다.

　불행한 가정사, 인생의 부침이 심해 나혜석의 작품은 많이 남아 있지 않다. 조선미술전람회 도록 속 흑백사진과 남아 있는 작품 간의 수준 차이도 심해 그 진위조차 의심스러운 상황이다. 사실 서양화가들이 '최초' 수식어를 단 그 시절, 많은 서양화들이 그러했다. 석

사논문으로 구본웅 작가론을 쓰면서도 느꼈던 난감함이다. 어려서 한학을 하고 묵화를 치던 사람들이 파리와 도쿄를 거쳐 서양화를 배워왔을 때 구현되는 화폭은 어색하기만 했다. 원근법적 시각도 성인이 되어 글로 익힌 사람들임을 감안하고 봐야 했다. '최초의 서양화가' 고희동이 그러했듯 구본웅 역시 만년에는 서양화를 버리고 수묵화를 그린다. 다만 그의 화론만큼은 지금도 읽을 만하다. 글과 그림을 다루는 능력의 출발선상이 달라서, 붓은 펜만큼 자기 생각대로 다루기 어려웠을 그들의 막막함이 전해진다. 나혜석도 다르지 않았을 것이다.

나혜석은 화려하게 주목받았지만 동시에 세간의 소문을 감내해야 하는 유명인이었다. 1920년 4월, 김우영과 결혼식을 올리던 무렵 나혜석은 월간 『신여자』에 삽화를 내놓는다. 트레머리 하고 바이올린 들고 나선 신여성을 두고 두루마기 차림 두 남성이 뒤에서 손가락질한다. "아따 그 계집애 건방지다, 저것을 누가 데려가나"라고. 반면 젊은 유부남은 선망한다. "장가나 안 들었더라면, 맵시가 동동 뜨는구나, 쳐다나 봐야 인사나 좀 해보지." 신여성은 식민지 안에서도 시선의 감옥에 갇혀 있다. 주눅 든 식민지 남자들은 애꿎은 신여성에 눈을 흘긴다. 바이올린 대신 화구를 든 나혜석도 예외는 아니었을 터다.

그의 세계여행 여정을 돌아본다. 부산에서 출발해 경성·하얼빈·모스크바·바르샤바·베른·파리·브뤼셀·암스테르담·베를린·런던·

나혜석, '저것이 무엇인고', 『신여자』
1920년 4월 수록 삽화

뉴욕·하와이·요코하마, 그리고 다시 부산. 아프리카까지 비행기로 하루도 안 걸리는 오늘날에도 세계여행은 흔한 경험이 아니다. 게다가 기차로 유럽까지 가는 건 지금은 불가능한 경로다. 기차와 배로 세계여행을 떠날 때, 나혜석은 세 아이의 엄마였다. 젖먹이 아이들을 시댁에 맡기고 2년 가까운 여정을 떠나는 과감함에 그의 인생의 우선순위가 어디에 있었는지, 이를 위해 무엇을 포기하고 조율하며 살아갔는지 생각한다. 그는 첫 행선지 하얼빈에서 중산층 여성들의 평등한 삶에 눈떴고, 바이칼 호수를 지나면서는 오로라를 봤다.

"저녁은 점심에 남은 것으로 먹고 화장을 하고 활동사진관, 극장, 무도장으로 가서 놀다가 새벽 다섯시에서 여섯시경에 돌아온다. 부녀의 의복은 자기 손으로 해 입기도 하지만, 상점에서 해놓은 것을 많이 사서 입는다. 겨울에는 여름 의복에 외투만 입으면 그만이다. 여름이면 다림질, 겨울이면 다듬이질로 일생을 허비하는 조선부인이 불쌍하다."[5]

스위스 융프라우에서는 "우리나라에도 강원도 일대를 세계적 피서지로 만들 필요가 절실히 있다"[6]고 했고, 네덜란드 헤이그에서는 9년 전인 1918년 만국평화회의에서 있었던 이준의 분사를 떠올리고 유족들에게 엽서를 보낸다. 새로운 문물을 받아들이는 그의 모습에 새삼 놀라게 되는 여행기다.

나혜석은 2년 가까운 세계 일주 중 파리에서 8개월을 보냈다. 프랑스 가정에 하숙하며, 야수파 화가인 비씨에르가 지도하는 아카데미 랑송에 다니며 미술수업을 받던 이 시절, 누구의 딸도 아내도 엄마도 아닌 온전히 '화가 나혜석'으로만 살았던 때에 대한 회고가 많다. 나혜석의 아카데미 랑송 시절보다 20년 앞선 시기, 독일의 파울라 모더존베커 역시 남편과 전 부인의 딸을 두고 파리의 교습소를 다니며 온전한 자기 자신을 만끽했다. 동양이든 서양이든, 어디에도 얽매이지 않기를 갈구한 그림 그리는 여자들의 열망이 20세기 초 파리에서 만난다.

나혜석은 세계여행길에서 넷째를 가진다. "하늘과 땅이 높아졌다 낮아졌다 한다"던 출산을 네 번이나 한 셈인데, 나혜석은 이들의 성장을 함께하지 못했다. 첫째 아들 선은 이혼 후 병으로 잃었고, 둘째 아들 진은 서울대 교수를 시내다가 먼저 미국 유학을 간 누나 나열의 초청으로 1960년대 스탠포드에서 공부하고 대학에 자리를 잡았다. 셋째 건은 한국은행 총재를 지냈는데, 생전에 스스로 나혜석의 아들임을 얘기하지 않았고, 심지어 부인하기도 했다는 가슴 아픈 이야기가 전해진다. 이혼 후 김우영은 두 번 재혼했지만, 이들 일가에게는 나혜석이라는 이름이 그림자처럼 따라다녔다. 할머니 손에 자랐고, 일찌감치 이별한 생모와의 추억보다 그 이름에 짓눌려야 했던 자녀들의 애증은 짐작할 길이 없다. 다만 둘째 김진 교수가 낸 회고록 속 어머니에 대한 평가가 눈에 들어온다. "생각이 자유롭

고 절제가 없는 사람"7 "생각이나 애정의 문제에 있어 완급의 조절이 없었던……"7 쉰두 살에 세상을 뜬 어머니보다 이제는 더 나이 들어버린 자녀들은, 만년에 자신이 선 자리에서 생모를 이해하고자 손을 내민다. 김진 교수의 책 제목 『그땐 그 길이 왜 그리 좁았던고』는 나혜석의 글에서 따왔다. 김건 총재는 2015년 86세로 세상을 떠나며 집에 간직해온 그림 두 점을 나혜석의 고향에 있는 수원시립아이파크미술관에 기증했다. 나혜석「자화상」「김우영 초상」으로 알려진 작품들이다.

"사남매 아이들아, 에미를 원망치 말고 사회제도와 도덕과 법률과 인습을 원망하라. 네 에미는 과도기에 선각자로 그 운명의 줄에 희생된 자였더니라. 후일 외교관이 되어 파리 오거든 네 에미의 묘를 찾아 꽃 한 송이 꽂아다오."8

나혜석이 행려병자로 세상을 등진 지 70년도 더 지났다. 그의 글들은 요사이 새삼 재조명된다. 새로운 여성 스토리에 목마른 21세기 한국에 나혜석이 돌아왔다. 그토록 공명과 동감을 원했지만 외롭게 생을 마쳤던 나혜석에게 뒤늦게 동료들이 생겼다.

"나는 꼭 믿는다. 내 '모 된 감상기'가 일부의 모 중에 공명할 자가 있는 줄 믿는다. 만일 이것을 부인하는 모가 있다 하면 불원간 그의 마음이 눈이 떠지는 동시에 불가피할 필연적 동감이 있을 줄 믿

는다. 그리고 나는 꼭 있기를 바란다. 조금 있는 것보다 많이 있기를 바란다. 이런 경험이 있어야만 우리는 꼭 단단히 살아갈 길이 나설 줄 안다. 부디 있기를 바란다."[9]

일본영사관 부영사로 있을 당시 나혜석 부부는 독립운동가들의 밀입국을 도왔다. 그러나 이후의 삶은 갈라졌다. 전 남편 김우영, 가정 파탄의 원인제공자였던 최린, 그리고 도쿄 유학 시절부터 교유했던 춘원 이광수까지…… 나혜석과 가까웠던 남자들은 친일행적으로 해방 후 반민특위에 회부됐다. 반면 가정도, 작품도, 종국에는 이름까지 다 잃은 나혜석은 신사참배도 거부하며 자기만은 지켜냈다.

'여적여'는 없다,
아델라이드 라비유귀아르

Adélaïde
Labille-Guiard

1749~1803

18세기 파리의 한 화실, 하늘색 실크 드레스에 깃털 모자까지 갖춘 여성 화가는 당당하게 화폭 앞에 앉아 정면의 관객을 바라본다. 화가가 앉은 의자 뒤에 기대선 두 여성은 소녀티를 벗지 못한 앳된 얼굴에 홍조를 띠고 있다. 제목은 꽤 길다. 「두 제자, 마리 가브리엘 카페 양과 카로 드 로즈몽 양과 함께 있는 자화상」. 아델라이드 라비유귀아르는 그림 속에 제자들을 정성들여 그렸고, 또 제목에 풀네임까지 남겼다. 그림 속에 세 여성이 등장하면 으레 트로이전쟁을 촉발한 '삼미신三美神' 도상으로 보였을 시절, 화폭 앞의 여성 화가도 보기 드문 모습이지만 제자들과 함께한 장면은 더더욱 귀한 주제다.

화가는 한 손에 팔레트를 들고 다른 손에는 붓을 들었다. 팔레트

아델라이드 라비유귀아르, 「두 제자, 마리 가브리엘 카페 양과 카로 드 로즈몽 양과 함께 있는 자화상」,
캔버스에 유채, 210.8x151.1cm, 1785년, 뉴욕 메트로폴리탄미술관

에는 여러 자루의 붓이 꽂혀 있다. 많은 도구를 한번에 능숙하게 다루는 숙련된 화가다. 팔꿈치를 받치는 막대는 당시 초상화가들의 필수품이었다. 화가의 어깨 너머에 놓인 남자 흉상은 아버지, 그 옆에 희미하게 보이는 것은 베스타 여신을 섬기는 처녀의 조각상이다. 고결한 독신녀의 상징이다. 발치의 낮은 의자에는 가위와 직물 한 필이 놓여 있다. 스승이 한껏 멋을 부린 반면 제자들은 스승보다 소박한 색깔의 옷에 모자도 쓰지 않았다. 한 명은 스승이 그린 그림을 보며 경탄하고, 다른 한 명은 동료의 허리를 감싸안은 채 관람자를 바라보고 있다. '여자의 방'에 있는 세 여자…… 누군가의 딸이자 누군가의 스승, 그리고 내가 직접 번 돈으로 이 정도는 갖춰 입을 수 있다는 듯한 전문가, 게다가 두 제자와의 긴밀한 연대까지. 이 그림 앞에서라면 '여자의 적은 여자' 따위의 말은 지질한 선입견에 불과할 터다.

화가 뒤에 사람이 서 있는 구도의 이름난 작품으로 귀스타브 쿠르베가 그린 「화가의 작업실」을 떠올려보자. 앉아서 풍경화를 그리는 화가 뒤에 그림과는 아무 관계없는 그의 뮤즈, 모델이 벗은 채 서 있다. 실내에는 수십 명의 사람들이 있는데, 그가 그려온 가난한 이들, 그를 지지하는 부르주아들이다. 이중 옷을 입지 않은 이는 화가 뒤에 서 있는 모델이 유일하다. 무방비상태의 그녀만이 그림 한가운데서 밝은 몸을 드러내며 온 시선을 사로잡는다. 시선의 폭력을 견뎌

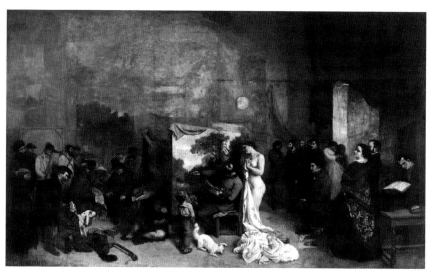

귀스타브 쿠르베, 「화가의 작업실」,
캔버스에 유채, 361×598cm, 1855년, 파리 오르세미술관

내는 쿠르베의 모델과 달리, 라비유귀아르의 그녀들은 스승을 거스르지 않는 겸허한 차림, 무한한 신뢰의 손짓으로 긴밀하게 연결되어 있다. '이런 제자들의 존경을 받는, 나는야 멋진 스승'이라는 자부심이 서른여섯, 한껏 멋을 부린 라비유귀아르에게서 우러나오지만 우쭐거림과는 다르다.

1749년 태어난 라비유귀아르는 예술가들이 모여 살던 루브르 인근 마을에서 성장했다. 아버지는 귀족에게 직물을 파는 상인이었고, 라비유귀아르는 8남매 중 막내로 열아홉 살에 어머니를 여의고 나서 교단 재무부 관리와 결혼했지만 1777년 즈음에는 법적으로 헤어진 상태였다. 그해부터 라비유귀아르는 첫 스승이었던 세밀화가 프랑수아엘리 뱅상의 아들이자 소꿉친구인 프랑수아앙드레 뱅상과 유화를 공부하기 시작했다. 뱅상은 일찌감치 왕립아카데미 예술학교에 입학했고, 이탈리아에서 몇 년간 미술을 연마하고 돌아와 이를 라비유귀아르와 나눈다.

1783년 라비유귀아르는 투표를 통해 왕립아카데미 회원이 되었다. '라이벌'로 자주 비교되었던 엘리제베트 비제르브룅과 같은 날 아카데미의 여성 회원이 되었다. 비제르브룅은 왕비 마리 앙투아네트의 궁정화가로 성공했고, 왕비의 입김으로 아카데미에 들어갔다. 아카데미는 그에 대한 저항의 의미로 라비유귀아르를 같은 날 입회시켰다. 성공한 여성 화가가 전문적 능력을 인정받지 못하고 '애인이

대신 그려줬다'느니 하는 소문에 시달리던 시절의 일이다. 비제르브룅도 라비유귀아르도 이런 악소문에서 자유롭지 못했다. 비제르브룅을 입회시키는 게 내키지 않았던 아카데미는 라비유귀아르를 앞세워 '여적여' 구도를 완성한다.

「두 제자와 함께 있는 자화상」은 입회 이듬해 살롱전에 출품한 작품이다. 전문 직업인으로서의 자기 모습에, 두 여성 제자까지 그린 2미터가 넘는 회심의 대작으로 여성에게 야박했던 아카데미를 그림으로 한 방 먹인 것 같다.

2년 뒤에는 「마담 아델라이드의 초상」을 걸었다. 루이 15세의 딸 아델라이드 공주가 모델이 된 그림이다. 55세의 독신녀인 공주는 화려한 의상 대신 붓을 든 채 화가 같은 포즈를 취하고 있다. 발치의 의자에 가위와 두루마리 직물을 두고, 머리 위 벽장식에는 아버지 루이 15세가 조각되어 있다. 옆에 베스타 여신을 섬기는 처녀상을 둔 연출도 앞서 라비유귀아르가 그린 자화상과 닮은꼴이다. '라이벌' 비제르브룅은 이때 세 아이를 돌보는 마리 앙투아네트 초상을 냈고, 두 그림은 살롱에 나란히 걸렸다. 전자는 당당하게 정통성을 이어가는 미혼의 공주를 주인공 삼아 프랑스 왕가의 실존을 드러냈고, 후자는 사치로 평판이 좋지 않았던 왕비의 어머니다운 면모를 강조했다. 살롱의 두 여성 회원은 혁명 직전의 '정치 선전화'로 맞대결한 셈이다.

아델라이드
라비유귀아르

아델라이드 라비유귀아르, 「마담 아델라이드의 초상」,
캔버스에 유채, 271x194cm, 1787년, 베르사유궁전

앞서 자화상 속 세 여성은 그 뒤 어떻게 되었을까. 살롱의 화가 라비유귀아르도 혁명의 소용돌이는 피할 수 없었다. 그의 고객이던 왕실의 여인들은 도주하거나 처형당했다. 궁정화가였던 뱅상과 라비유귀아르는 파리 외곽에 머물며 왕립아카데미 회원들과 함께 혁명 국민의회 주요 의원들의 초상화를 그리며 공포 정치에서 살아남았다. 「마담 아델라이드의 초상」을 내놓은 살롱 화가가 던진 정치적 승부수였다. 그러나 미리 주문받았던 왕실 프로젝트를 포기하지 못한 탓에 라비유귀아르는 혁명 정부에서 관련 작품이 모두 소각되는 불운을 겪는다. 카페 양은 그림이 그려지고 33년을 더 살았고, 로즈몽 양은 자화상에 등장하고 3년 뒤 세상을 떠났다. 라비유귀아르는 놀라운 정치 감각으로 살아남았지만 끝내 작품도, 후계자도 남기지 못했다.

신데렐라가 계모와 새언니의 구박을 받을 때 생부는 어디 있었나. 백설공주가 계모의 살해 위협에 시달릴 때 왕은 또한 어디 있었나. 재혼한 남편의 책임은 어디로 가고 계모와 전실 딸과의 대결 구도만이 부각되는가. 비제르브룅을 살롱에 받아들이기 싫었던 당시 남성 화가들이 라비유귀아르를 앞세워 '여적여' 구도를 만들 때, 라비유귀아르는 그들이 원하는 대로 링에서 싸우지 않았다. 오히려 우아한 미소를 띠고 어여쁜 제자들과 함께 있는 자신의 자화상을 내놓았다. 독신의 여성 화가에게 따르는 '애인이 대신 그려준다더라'는 저열

한 악소문에는 왕가의 위엄을 지키는 독신녀의 초상을 내걸었다.

제자들과 함께 한 라비유귀아르의 자화상은 뉴욕 메트로폴리탄 미술관에 걸려 있다. 소문과 모함에 실력으로 조용히 맞선 그녀의 그림은 오늘날에도 홀로 도드라져 편견의 유리천장을 뚫어야 하는 많은 여성들이 나누고픈 작품으로 남았다.

피해자에서 아이콘으로,
아르테미시아 젠틸레스키

Artemisia
Gentileschi,

1593~1656?

"당신이 성폭력 피해를 봤거나 성희롱을 당했다면 주저말고 #MeToo라고 써달라." 2017년 미국의 영화배우 얼리사 밀라노의 제안으로 시작된 '미투운동'. 이후 국내에서도 많은 피해자들이 용기를 냈다.

2018년 3월 5일, 나는 문화부 기자로서 연출가 이윤택의 지속적 성폭력을 고발한 단원들의 기자회견 자리에 있었다. 가해자는 보이지도 않던 눈물을 피해자들은 많이도 흘렸다.

"왜 이제야 말하느냐 묻지 마시고, 이제라도 말해줘서 다행이라고 말해주세요. 주목받고 싶었냐고 묻지 마십시오. 이런 일로 주목받고

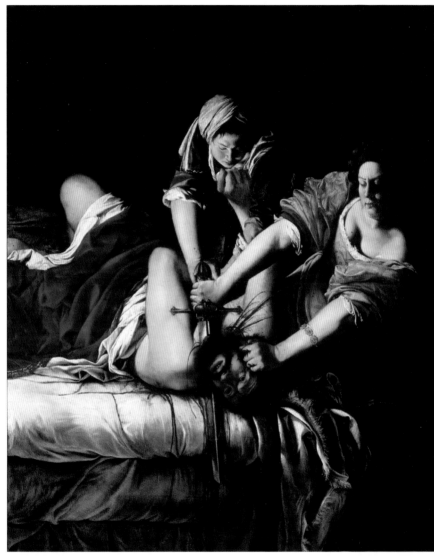

아르테미시아 젠틸레스키, 「홀로페르네스의 목을 치는 유디트」,
캔버스에 유채, 199x162.5cm, 1620년경, 피렌체 우피치미술관

싶은 사람은 아무도 없습니다."

이 '눈물의 기자회견'에서 가장 마음 아팠던 말이다. 십 수년간 저
지른 위계에 의한 성폭력도 충격이었지만, 그후로 여러 해 동안 그
보다 더한 일들을 보게 될 줄, 그때는 몰랐다.

오랫동안 목소리를 잃고 '소리 없는 아우성'을 내지르며 살았을
피해자들을 마주할 때마다 떠오르는 그림 한 점이 있다. 비록 시공
간의 차이는 있으나 한번 보면 결코 잊히지 않는 그림, 아르테미시아
젠틸레스키의 「홀로페르네스의 목을 치는 유디트」이다.

'환등기' 시절 미술사를 배웠다. 층층이 200명쯤 들어가는 대학
대형 강의동에서는 출석을 부른 뒤 불을 껐고, 어둠 속에서는 슬라
이드만 찰칵찰칵 돌아갔다. 두 대의 슬라이드로 명작 이미지를 보여
주며 비교하는 방법은 미술사 수업의 전형적 방식이었다. 그중 하나
가 르네상스 부조 「이삭의 희생」이었다. 어렵게 얻은 아들을 제물로
바치라는 납득할 수 없는 신의 요구를 묵묵히 수행하는 아브라함,
그리고 난데없이 희생양이 된 이삭의 모습을 담은 작품이다. 운명의
장난과도 같은 이 장면을 뻣뻣하게 그린 브루넬레스키와 고난에 맞
선 인간의 모습으로 드라마틱하게 담은 기베르티의 부조를 나란히
두면 누가 새로운 시대의 선구자인지 한눈에 비교가 됐다. 미켈란젤
로의 「다비드」가 도나텔로의 그것과 어떻게 다른지, 대의 하나로 강

자에 맞서는 무모해 보이는 인간의 영웅성을 누가 더 잘 살려냈는지도 단번에 알 수 있었다. 그러나 거기까지였다. 모든 예술가가 같은 주제를 그리지도, 모든 예술가가 같지도 않았다. 성별부터⋯⋯.

"우리는 지금까지 서양미술사를 다뤄오면서 미술가 중에서 한 번도 여성을 언급한 적이 없었다."[10] 교과서로 쓰이는 잰슨의 『서양미술사』에서 여성 미술가에 대한 언급은 600페이지 가까운 책의 절반을 넘겨서야 처음 나온다. 17세기 이탈리아 바로크부터다. 책에서 거론된 수백 명의 위대한 예술가들 중 여성은 단 16명뿐인데, 그나마도 개정판부터 추가된 게 이 정도다.[11] 미술사 수업도 다르지 않았다. '인간성의 회복'을 말하는 르네상스를 비중 있게 배우지만, 거기서 등장하는 여성이라고는 성모마리아 정도뿐이었다. 200명을 수용하는 강의실을 채운 학생 대다수가 여성이었음에도, '우리의 이야기'는 들을 수 없었다. 그게 이상하다는 것조차, 그때는 몰랐다.

재슨의 미술사 책에 맨 처음 등장한 여성 화가인 아르테미시아 젠틸레스키의 대표작은 「홀로페르네스의 목을 치는 유디트」이다. 잠들었나 싶던 적장 홀로페르네스는 몸부림치며 저항하고, 하녀는 그를 잡아 누르고 있다. 황금빛 옷을 입은 주인공 유디트는 긴 칼을 들고 적장의 목을 베는데, 단칼에 잘리지는 않는 듯 팔에 힘을 꽉 주고 있다. 유대인 미망인 유디트가 아시리아 적장 홀로페르네스를 유혹해 암살했다는 구약성서 외전의 이야기를 담은 작품이다. 전쟁·유

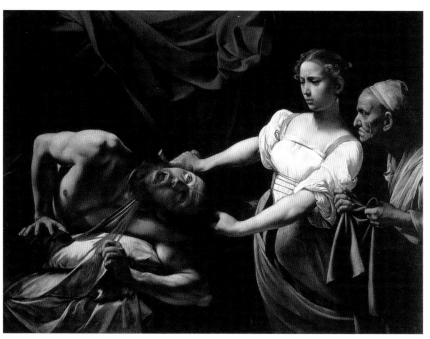

미켈란젤로 메리시 다 카라바조, 「홀로페르네스의 목을 치는 유디트」,
캔버스에 유채, 145×195cm, 1598~99년경, 이탈리아 바르베리니궁 국립미술관

혹·참수·여걸······ 흥미로운 주제여서 유럽의 많은 화가들이 이 주제를 즐겨 그렸는데, 대개는 거사를 마치고 적장의 목을 든 유디트의 모습을 묘사한 것이 많다. 구스타프 클림트의 「유디트」가 대표적이다. 클림트 그림 속 유디트는 가슴을 드러낸 채 목을 베어가는 무시무시한 유혹자, 치명적 매력의 여성이다.

카라바조의 「홀로페르네스의 목을 치는 유디트」는 좀 달랐다. 피가 솟구치는 적장의 목, 한창 그 목을 베고 있는 가녀리고 앳된 유디트, 뒤에서 이 모습을 지켜보는 늙은 하녀······ 가장 극적인 순간을 포착했다.

그로부터 20여년 뒤 젠틸레스키는 더 나아갔고 또 달랐다. 옷을 벗고 놀람과 공포를 그대로 드러낸 홀로페르네스와 달리, 제대로 차려입은 두 여성은 끔찍한 일을 하면서도 얼굴에 거의 감정을 드러내지 않는다. 한 명이 적장을 잡고 있는 사이 다른 한 명은 칼질을 한다. 유디트 혼자 거사를 치르고 하녀는 뒤에서 목이 잘리길 기다리는 모습으로 그린 카라바조와 달리 두 여자가 힘을 합쳐 일을 치르는 장면이다.

젠틸레스키의 해석이 더 합리적이지 않나 싶다. 아무래도 젊은 여성 혼자 힘으로 장수와 맞서기는 어려웠을 테니까. 리얼리티뿐 아니라 두 여성의 연대도 강조됐다는 점이 이 그림의 또다른 미덕이다.

미술사의 앞머리에 여성 직업화가로 자리잡은 젠틸레스키는 그림

보다 험난했던 인생사로 더 알려졌다. 미켈란젤로나 레오나르도 다 빈치를 말할 때 그들의 가정사나 여성 혹은 남성편력부터 거론하지는 않는 것과 달리 말이다.

아버지 오라치오는 로마의 화가로, 4남매에게도 미술을 가르쳤다. 그중 외동딸 젠틸레스키의 재능이 가장 빛났다. 1611년 오라치오는 동료 화가 아고스티노 타시에게 딸의 미술수업을 부탁했지만 타시는 젠틸레스키를 성폭행한다. 타시는 이후 결혼을 전제로 젠틸레스키와 지속적 성관계를 갖지만 약속을 지키지 않았고, 오라치오는 공개 재판이라는 '독특한' 방법을 택한다. 딸의 처녀성을 타시가 탈취해 '재산상 손실'을 입혔다는 이유였다. 진실을 가린다며 화가인 피해자의 손가락을 비트는 고문을 했고, 처녀성을 상실한 게 맞는지 확인한다며 두 차례 부인과 검사를 받게 했다.

피해자임에도 보호받지 못했던 열여덟 살의 젠틸레스키는 이 모든 과정을 견뎌 가해자의 처벌을 이끌어낸다. 재판 과정에서 타시의 아내 살해 혐의가 드러났기 때문이다. 그러나 타시의 그림 재능을 필요로 했던 교황은 형 집행을 미뤘고, 고향과 가족을 떠나야 했던 것은 오히려 젠틸레스키였다. 이후 그녀는 피렌체에 정착해 결혼을 하고 다섯 아이를 낳는다. 다행히 화가의 삶을 이어가 1616년에는 피렌체 예술아카데미의 첫 여성 회원이 된다.

젠틸레스키의 이야기는 오늘날에도 계속된다. 그가 피렌체 귀족

아르테미시아
젠틸레스키

프란체스코 마리아 디 니콜로 마린지에게 보낸 편지 몇 통이 2011
년 발견됐다. 둘 사이의 애정 관계를 보여주는 이 편지는 놀랍게도
동료 화가이기도 한 남편이 전달했다. 아내의 편지를 아내의 애인에
게 전달하는 역할을 맡으며 두 사람 사이를 묵인한 것인데, 연구자
들은 재정적 압박에 시달린 남편과 달리 성공적으로 스튜디오를 운
영한 젠틸레스키가 경제권을 쥐고 있었기 때문으로 추정했다.

1621년 젠틸레스키는 혼자 로마로 돌아가 거기서 카라바조풍 화
가로 이름을 알린다. 금의환향. 그의 집은 그림을 받으려는 추기경과
왕자들로 붐볐다고 한다. 9년 뒤에는 딸만 데리고 나폴리로 가서 유
명 화가들과 함께 작업을 하고, 1638년에는 아버지가 궁정화가로
있는 영국 샤를 1세 왕실에 초대된다. 여기서 「자화상 ─ 라 피투라」
를 비롯한 걸작을 남긴다. 젠틸레스키는 딸이자 아내, 엄마이자 연인
으로, 무엇보다도 성공한 화가로 아버지의 가업을 이어받으며 종횡
무진했다.

미술사가들이 젠틸레스키를 말할 때 빼놓지 않는 것이 유년기의
성폭행 사건이다. 특히 강한 여성 영웅이 주인공으로 등장하는 폭력
적인 장면에 대해 '타시에 대한 복수'를 언급한다. 젠틸레스키가 '유
디트'를 여러 점 그린 것도, 이 경험 때문이라고 추정했다. 목이 잘리
는 홀로페르네스는 타시, 유디트는 그녀 자신이라는 것이다. 그렇게
타시는 성폭행범으로 이름을 남겼고, 피해자의 그림 속에 얼굴을 남

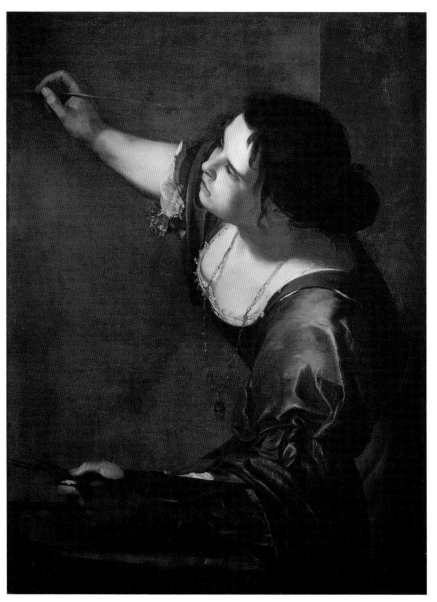

아르테미시아 젠틸레스키, 「자화상—라 피투라」,
캔버스에 유채, 98.6x75.2cm 1638~39년, 영국 로열컬렉션

겄다. 그러나 60년의 짧지 않은 삶에서 젠틸레스키가 겪은 숱한 경험 중 이 사건만이 과하게 강조된 것은 아닌지, 사건 이후에도 계속된 그녀의 삶과 작품의 완성도를 보면 '미술사 앞머리에 자리잡은 여성 직업화가'에 대한 연구자의 평가가 인색하지 않았나 싶다.

그런 의미에서 그의 그림 중 독자들과 나누고 싶은 것은 「자화상—라 피투라」다. 검은 머리를 질끈 묶고 빈 화폭에 뭔가 열심히 그려나가는 여성 화가의 당당한 모습을 담았다. 오뚝한 콧날과 짙은 눈썹은 오로지 자신이 그려야 할 곳만 향할 뿐 어디선가 보고 있을 관람자는 안중에도 없다. 물감이 묻을까 소매를 걷어붙이고 일에만 몰두하는 모습은 요즘 드라마에 흔히 등장하는 흰 와이셔츠 소매를 접어 올린 남자 주인공이 풍기는 프로페셔널의 분위기와도 닮았다.

300여 년 전 이탈리아 그림에서 이런 모습의 여성을 만나게 될 줄은 몰랐다. 부러질 듯 가녀린 목, 관람자들이 보기 편하게 정면으로 얼굴을 살짝 돌리고 눈을 내리깐 전형적 도상에 내 눈이 너무 익숙해진 모양이다. 도톰한 팔뚝, 건장한 어깨가 믿음직스럽기까지 한 그림 속 여성의 모습에서는 '미모가 아니라 오로지 작업으로 평가받겠다'는 듯한 의지가 전해져온다. 일에 몰두해 홍조를 띤 뺨, 초록색 옷자락에 흐르는 빛, 흘러내린 머리카락의 섬세한 표현은 이미 화가의 기량을 충분히 드러낸다. 팔레트를 든 왼손은 고정되어 있는 반면, 붓을 잡은 오른손의 걷어 올린 소매 끝에서 펄럭이는 레이스는 화가가 한창 빠르게 붓질하는 순간을 포착했음을 보여준다.

제목 「라 피투라」는 이탈리아어로 회화[註]를 뜻하는 여성 명사다. 당시 회화는 여성에 비유됐다. 미학자 체사레 리파는 1590년대 『이코놀로지아Iconologia』에서 "회화의 알레고리는 부스스하게 곱슬거리는 흑발의 아름다운 여성"이라고 묘사했다. 젠틸레스키의 그림 속 여성도 비슷한 모습이다. 리파의 은유와 달리 현실 속 화가는 대체로 남성이었는데, 때마침 여성 화가였던 그녀는 회화의 은유에 아예 자신의 모습을 그려넣으며 득의양양했을지도 모르겠다. 리파의 묘사 중 다르게 그린 것은 "입은 귀 뒤로 묶은 천으로 가려지고, 마스크를 묶은 금줄은 목으로 내려와"라는 대목이다. 리파는 '그림에는 소리가 없다'는 의미에서 이런 도상을 내놓았는데, 젠틸레스키는 그림 속 자신의 입에 재갈을 물리지 않았다. 여성 예술가로서 목소리를 내겠다는 듯이.

젠틸레스키는 성공한 예술가로 이름을 날렸지만 사후에는 이탈리아 바로크의 역사에서 거의 지워지다시피 했다. 그녀의 작품이 비슷한 화풍의 아버지 오라치오의 것으로 오인된 탓에 벌어진 상황이라고도 하는데……. 아르테미시아 젠틸레스키의 재발견은 200여 년 지난 1900년 카라바조 연구자 로버트 롱기를 통해 이뤄진다. 롱기의 부인 안나 반티는 1947년 젠틸레스키에 대한 소설을 썼다. 그리고 젠틸레스키는 1970~80년대 페미니스트 미술사가들에 의해 또 한번 재발견됐다. 「왜 위대한 여성 미술가는 없는가」를 쓴 린다 노클린이 그랬고, 1976년의 전시 〈여성 미술가―1550~1950〉에서 미술

사가 앤 서덜랜드 해리스가 그랬다. 해리스는 "젠틸레스키는 서양미술사에서 특색 있고 부인할 수 없이 중요한 기여를 한 최초의 여성"이라고 평가했다.

런던 국립미술관은 2020년 4월 젠틸레스키의 영국 첫 대규모 개인전을 열기로 했다. 서양미술사 최초의 여성 직업화가가 자기 이름을 찾기까지 300년 넘게 걸린 셈이다. 지금 이 순간, 아이를 재우고 혼자 식탁에 앉아서 쓰고 있는 이 책이 어서 세상에 나와 독자들과 만나야 할 이유이기도 하다. 17세기 위대한 예술가의 때늦은 귀환을 축하하는 마음으로 전시의 개막을 기다렸지만, 코로나19 상황이 악화되면서 영국의 미술관들도 문을 닫았고 전시도 반년 가량 연기됐다. 21세기에 상상하기 어려운 감염병 사태가 젠틸레스키의 복권復權에까지 영향을 미친 것인데…… 300년도 기다렸는데 반년쯤은 괜찮다. 이건 끝이 아니라 시작이며, 여자들은 계속 뚜벅뚜벅 걸어 나갈 테니까.

아버지의 카메라, 딸의 사진집

#1 유럽 전쟁 영화의 한 장면인가 싶은 이 사진. 1956년 명동이다. 폭격을 맞았을까. 구멍 난 벽돌 건물 사이로 성장(盛裝)한 남녀가 지나간다. 중절모 갖춰 쓴 양복 차림 남자, 짧은 머리에 안경 쓴 여자다. 바삐 걷는 듯한 발모양, 토론하는 듯한 손놀림이 경쾌하다. 가려진 건물 사이 높은 데서 내려다보던 사진작가는 구멍 사이로 남녀가 지나가는 이 결정적 순간을 포착하고, 회심의 미소를 지었을 것 같다.

#2 새하얀 원피스를 입고 머리를 양갈래로 땋아 내린 소녀가 고운 옷 입은 양장점 마네킹을 쳐다본다. 우산 쓴 이들은 발길을 재촉

하고 우산 없이 비를 만난 이들은 건물 처마 밑에서 비를 피하는 여름날. 장화 신고 길 가던 소녀는 잘록한 허리에 풍성한 치맛단의 플레어 원피스 차림을 한 마네킹에 문득 눈길을 주고 있다. 아직 어린 소녀이지만 마음은 이미 숙녀인 양 하는 그 찰나의 순간이 예쁘고 재미있어서 사진작가 한영수는 카메라 셔터를 누르지 않았을까. 정전협정 5년 후인 1958년 명동에서 찍은 사진이라 하면 믿어지는지.

폭격으로 무너져내린 도시, 땟국에 절은 얼굴로 허겁지겁 국수를 입에 넣는 전쟁고아. 시장통 행상으로 나선 '억척 어멈'들…… 1950년대 우리나라에서 찍은 흑백사진이라 하면 흔히 떠올릴 이미지들이다. 실제로 1953년 명동 거리에서 사진작가 임응식이 목에 '구직' 팻말을 두른 사람을 찍고, 1957년 부산에서는 최민식이 동생을 등에 업은 남루한 소녀들을 찍었다.

한영수의 사진은 전후 한국에 대해 우리가 갖고 있는 상투적 이미지를 보기 좋게 배신한다. 서부 영화를 내건 극장 앞에는 멋부린 남녀가 삼삼오오 모여 시간을 보내고, 길 가는 여자들의 흰 양산과 원피스에는 한낮의 여름 햇살이 찬란하게 부서져내린다. 살아남는 게 최선이었던 시절로 기억되고 기록되던 그 시절, 한영수의 사진 속 사람들은 다르다.

여자들은 더욱 낯설다. 명동 거리, 미군 부대서 흘러나왔을 외국

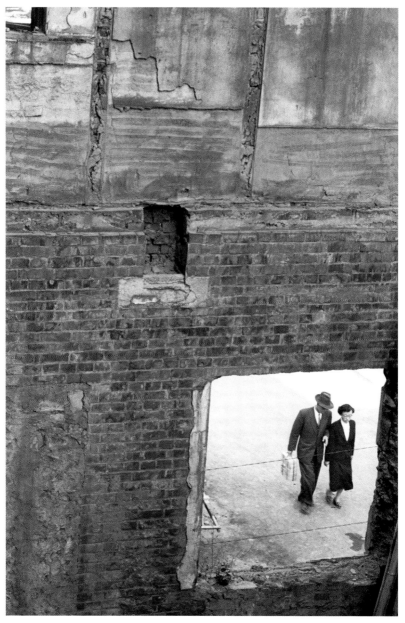

#1 한영수, 「서울 명동 1956」
ⓒ한영수문화재단

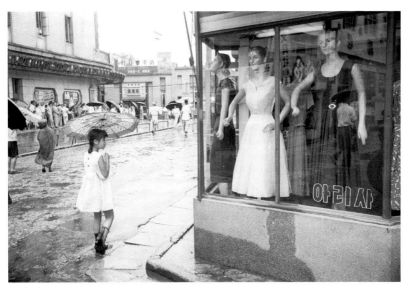

#2 한영수, 「서울 명동 1958」, ⓒ한영수문화재단

잡지 파는 행상은 책 파는 것도 잊은 채 독서에 여념이 없다. 유혹하듯 부러 웃지도 않고 무심히 길을 걷든, 독서삼매경에 빠져 있든, 아이를 업고 광주리를 이고 길을 가든, 한결같이 당당한 여자들의 모습이 담겼다. 남루한 배경 속 그녀들의 활기가 하도 낯설어 보고 또 보게 된다. 사람을 꽃이나 정물인 양 '여인 독서도'나 그리던 화가들과는 또 얼마나 다른가.

비오는 여름날의 명동 거리, 고풍스러운 자동차들은 정지선에 자로 잰 듯 정확히 정차 중이고, 흰 외투 입고 검은 하이힐 신은 여성이 길을 건넌다. 또각또각 구두 굽 소리가 들리는 듯한 이 장면에, 맞은편 달구지 끄는 일꾼도, 우산 받친 하굣길 모녀도 눈길을 준다. 런웨이의 모델처럼 거리의 주인공이 된 여성의 꼿꼿한 자세, 자동차 정지선이 만들어내는 직선에 흰 우산 위 멋스럽게 구부러진 검정 곡선무늬, 맞은편에서 내달리는 어린 소녀의 움직임이 리듬감을 더한다.

클러치를 옆에 끼고 레인코트에 딱 어울리는 우산을 든 이 명동 멋쟁이는 무얼 하는 사람이었을까. 폐허 속에서도 삶은 계속되고, 어렵고 어두운 시절이었지만 영롱하게 빛나는 때도 있었다. 불행과 삶의 애환을 전시하는 데 여념이 없던 사진들 틈에서 한영수는, 취향을 포착해냈다.

"남루한 옷차림의 어린 소녀가 아름다울 수는 없지요. 그러나 앵글의 각도에 따라 그 소녀가 품고 있는 아름다움이 남루함 속에서

풍겨 나온다면 그것은 성공한 사진입니다. (······) 우리나라 사람들은 감정 표현이 둔해서 얘기하는 도중이라도 카메라를 들이대면 표정이 굳어져 원하던 앵글을 놓치고 말지만 시장 바닥이나 청계천 군복 염색하는 곳에서 여념 없이 일하는 사람들 속의 무심함을 찍는 재미로 사진에 깊숙이 빠져들게 되었습니다."[1]

요즘 말로 힙한 사진작가라 부를 법한 한영수는 1950년대부터 줄곧 사진을 찍었지만 그의 이름이 대중에 알려진 건 최근 몇 년 사이다. 시대를 앞서갔기에 늦게 도착한 사진작가다. 그의 재발견은 전적으로 그의 딸 한선정 한영수문화재단 대표의 공이다. 아버지의 작업실을 동경하던 딸은 서울에서 사진을 전공한 뒤 헝가리에서 시각 디자인을 공부한다. 고집 피워 사진과에 들어간 딸에게 "내 얼굴에 먹칠하지 마라" 딱 한마디만 했다는 무뚝뚝한 아버지는 딸이 끝내 뒤를 잇게 될 줄 알았을까.

헝가리 사진박물관에서 프리랜서 디자이너로 일하던 한선정은 자료실에 한국 사진집이 하나도 없음을 알고 방학 때 한국 집에서 아버지의 사진집을 슬쩍 가져간다. 관장은 책을 보자마자 바로 개인전을 제안한다. "네 아버지는 마스터다. 사진만 준비해 오면 우리가 모든 준비를 하겠다." 그게 1998년, 이듬해 아버지가 돌아가시면서 본의 아니게 첫 유작전이 됐다. 아버지의 유업을 정리하는 일은 그렇게 시작됐다.

전시를 열었고, 사진집을 냈다. 젊은 관객들의 열광이 남달랐다. 한 대표는 "그들에게는 당시의 서울이 살아보지 않은 시대이자 상상의 도시일 것"이라고 말한다. 아버지가 심상히 다녔던 1950년대 서울 거리는 한선정 대표에게도 낯선 땅이었을 터. 거기서 발견해낸 것들을 후대 사람들과 함께 열광한다. 심지어 그 시절 유년을 보낸 노인들조차 사진을 보고는 "잊었던 과거를 되찾았다"고 하니, 한영수의 사진에 무슨 힘이 있는 걸까. 또 왜 이제야 '발견'된 걸까.

'한영수 현상'은 한선정 대표의 안목, 그리고 오래된 필름들을 하나하나 정리하며 당대의 풍경들과 대조해 시기와 장소를 분류하고 새롭게 큐레이션해 전시로, 사진집으로 되살린 그의 집념과 애정이 만든 소산이다. 새로운 이야기를 하고 있느냐, 이전에는 간과됐던 보는 방법을 제시하고 있느냐. 남들이 그냥 지나친 자리에서 멈춘 이 여성의 남다른 안목이 바로 한영수문화재단의 성공 스토리다. 앞으로도 안목 있는 이들의 노력으로 또다른 한영수문화재단들의 스토리가 발굴될 거고, 그것이 시각예술을, 세상을 보는 관점을 한층 풍부하게 만들 것이다.

살이 나간 우산을 쓴 채 문득, 쇼윈도를 선망의 눈길로 쳐다보던 사진 속 어린 소녀를 다시 본다. 살아 있다면, 어떤 할머니가 되어 있을까. 저 마네킹처럼 고운 옷 입고 젊은 날을 보냈을까, 아니면 억척스럽게 세월을 견뎠을까. 어느 쪽이든 우리네 삶 또한 한쪽 면만

1958년의 한영수, ⓒ한영수문화재단

으로 볼 수는 없겠다 싶다. 한영수의 사진 속에서는 그렇게 아버지와 딸이, 나이든 이와 젊은이가, 남자와 여자가, 손을 잡는다.

마치며

코로나에 걸려버렸다. 음압병동 간이 테이블에서 이 책을 마무리하게 될 줄은 몰랐다. 체온·혈압·산소포화도·염증수치 등 1단위 숫자에 일희일비하는 나날이 보름 넘게 이어졌다. 밖에서 문을 걸어 잠근 병실에 갇혀 있다보면 밥 때만이 시간의 기준이고, 먹고 자고 싸는 것만큼 세상 중요한 일도 없다. 확진 판정을 받던 그날, 신규 확진자는 610명, 누적 확진자는 13만여 명이었다. 그중 한 명일 뿐이었는데, 마치 나한테만 벌어진 일인 양 고독했다. 어디 코로나 환자만 외롭고 억울할까. 자녀들을 잃은 슬픔을 견뎌야 했던 레이스터르, 피해자였음에도 사회의 따가운 눈총을 피해 가족과 고향을 떠나야 했던 젠틸레스키…… 그런 와중에도 단단하게 살아남은 그녀들의 그림을 떠올

렸다.

　나는 한차례 출산했다. 분만도 난관이었지만, 수유도 난제였다. 아기를 안을 줄조차 몰랐다. '동물의 왕국' 속 포유류들은 순풍순풍 잘만 낳고, 갓 난 짐승들은 생후 몇 시간 만에 홀로서기를 해내던데, 인간 포유류는 왜 이런가. 모성에도 '배움'이 필요함을 겪어보고서야 알았다. 복직 뒤 삶은 더 팍팍했다. 부기가 안 빠져 퉁퉁 부은 얼굴, 임산부처럼 여전히 불룩한 배…… 다양한 사람들을 만나야 하는 직업인데 몰골이 말이 아니었다.

　저녁이 되면 서둘러 퇴근해 아이를 재우고, 새벽 두시에 일어나 다시 일거리를 펼치는 '저녁이 없는 삶'이 이어졌다. 취재원들은 더이상 모임에 나를 부르지 않았다. 밤새 열이 난 아기를 안고 동동거리다가 남들 출근하는 아침에 병원 문 앞에 줄을 서면서도 일상은 계속됐다. 내 아이가 태어난 해에 출생자가 44만 명이 넘었으니 내 출산과 육아 경험이 유난하진 않았을 터다. 결혼한 여기자들이 아이의 성장주기를 버티지 못하고 일을 포기하던 시절이었다. 그럴 때마다 "그래서 여자는 안 돼" 하는 뒷말이 돌았다. 인생의 갈림길에서 개인이 무겁게 내린 선택이 '여자 문제'로 싸잡아 치부됐다. 개별적 '단독자'로 취급받는 것이 '대단한 특권'임을 그때 비로소 알았다. 그 '존재증명'을 위해 가까스로 버텼다. '아줌마'가 되니 달라지는 삶 또한 시대를 앞서 먼저 겪은 이들이 있었다.

코로나19의 확산으로 거의 집과 회사만을 오가던 지난 1년 사이에도 많은 일들이 있었다. 책을 기획하던 당시에는 영화 「기생충」이 미국 아카데미 시상식에서 한국 영화 100년사에 길이 남을 성취를 이뤘다. 덕분에 내가 이끄는 JTBC 스포츠문화부도 숨 가쁘게, 또 신나게 일하는 나날을 보냈다. 원고를 탈고할 무렵에는 영화 「미나리」로 윤여정 배우가 '어른이란, 나이듦이란 무엇인가' 화두를 던져줬다.

어떻게 살 것인가, 또 어떻게 나이 들고 싶은가 생각하며 또다시 책 속 여성 미술가들을 떠올렸다. 책을 마무리하는 요즘은 도쿄올림픽이 한창이다. 영화와 스포츠, 저마다 다른 언어와 문법을 가진 세계에서 흠뻑 일하고 나면 주말에는 고쳐야 할 원고가, 또 옛 그림들이 나를 기다렸다. 어느 한쪽에만 치우치지 않도록 균형 감각을 유지할 수 있게 해준 여성 미술가들이 있어, 또 봉쇄된 전염의 시대에도 마음만큼은 시공을 거슬러 여행할 수 있게 해준 그녀들의 그림이 있어 다행이었다. 아트북스 임윤정 편집자님 덕분에 감히 여행을 떠날 수 있었다. 또 그 여행길을 공감해주고 때론 '견뎌준' 가족들이 있어 더욱 감사했다. 주말이면 글 쓴다고 휘이휘이 나서던 내게 "우리는 떡을 썰 테니 엄마는 글을 쓰라"며 한석봉 모친을 패러디한 발랄한 응원을 보내준 남편과 아들에게 사랑을 전한다.

가족들의 지지가 담긴 컵

1 ——————— 길을
떠나다

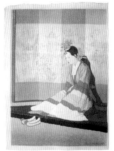

엘리자베스 키스, 「신부」,
목판화, 41x29.5cm, 1938년경

엘리자베스 키스, 「원산」,
목판화, 37.5x23.5cm, 1919년

노은님, 「빨간 동물」,
한지에 혼합재료, 198x260cm, 1986년,
가나문화재단

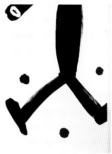

노은님, 「큰 걸음」,
캔버스에 아크릴릭, 130.2x97.2cm, 2019년,
작가 소장

정직성, 「망원동 ─연립주택 3」,
캔버스에 유채, 194x260cm, 2006년

정직성, 「201110」,
캔버스에 유채, 130.3×194cm, 2011년

정직성, 「202011」, 나전, 나무에 삼베, 옻칠,
120.5x160cm, 2020년

2 ──────── 거울
 앞에서

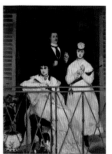

에두아르 마네, 「발코니」,
캔버스에 유채, 170x124.5cm, 1868~69년,
파리 오르세미술관

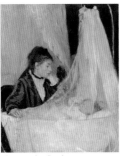

베르트 모리조, 「요람」,
캔버스에 유채, 56x46cm, 1872년,
파리 오르세미술관

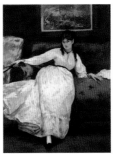

에두아르 마네, 「휴식」,
캔버스에 유채, 150.2x114cm, 1871년,
로드아일랜드 디자인스쿨미술관

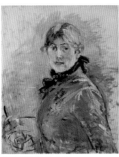

베르트 모리조, 「자화상」,
캔버스에 유채, 50x61cm, 1885년,
파리 마르모탕모네미술관

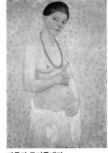

파울라 모더존베커,
「자화상, 30세, 여섯번째 맞는 결혼기념일」,
캔버스에 템페라, 101.8x70.2cm, 1906년,
브레멘 파울라모더존베커미술관

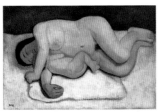

파울라 모더존베커, 「옆으로 누운 어머니와 아이 II」,
캔버스에 유채, 82.5x124.7cm, 1906년,
브레멘 파울라모더존베커미술관

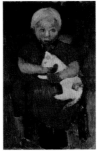

파울라 모더존베커, 「고양이를 안은 소녀」,
판지에 유채, 72x49cm, 1905년, 개인 소장

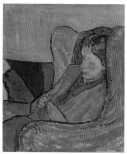

버네사 벨, 「버지니아 울프」,
보드에 유채, 1912년, 40x34cm,
영국 국립초상화미술관

버네사 벨, 버지니아 울프 『등대로』 초판 표지,
호가스프레스, 1927년

버네사 벨, 「자화상」,
캔버스에 유채, 37x45cm, 1958년경,
영국 찰스턴트러스트

천경자, 「내 슬픈 전설의 22페이지」,
종이에 채색, 43.5x36cm, 1977년,
서울시립미술관

천경자, 「생태」,
한지에 채색, 51.5x87cm, 1951년,
서울시립미술관

박영숙, 「갇힌 몸 정처 없는 마음」,
'미친년 프로젝트', C-Print, 120x120cm, 2002년,
국립현대미술관

박영숙, 「화폐개혁 시리즈」, '미친년 프로젝트',
C-Print, 각 16.1x7.6cm, 2003년,
서울시립미술관

「천샘」 속 나혜석으로 분한 화가 윤석남,
2003년

3 ───────── 되찾은
이름들

박영숙, 「그림자의 눈물 16」,
C-Print, 180x240cm, 2019년

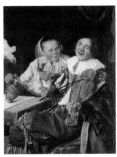

유딧 레이스터르, 「즐거운 커플」,
캔버스에 유채, 68x54cm, 1630년,
파리 루브르박물관

유딧 레이스터르, 「자화상」,
캔버스에 유채, 74.6x65.1cm, 1630년경,
워싱턴D.C., 내셔널갤러리

유딧 레이스터르, 「제안」,
패널에 유채, 30.9x24.2cm, 1631년경,
헤이그 마우리츠하위스미술관

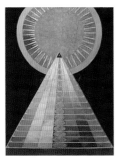

힐마 아프 클린트, 「그룹 X, 제단화, No. 1」,
'신전을 위한 회화' 중, 캔버스에 유채·금박,
237.5x179.5cm, 1915년,
스톡홀름 힐마아프클린트재단

힐마 아프 클린트,
「그룹 IV, 가장 큰 10점, 성년기Adulthood **No. 7」,**
캔버스에 올린 종이에 템페라, 316×236cm,
1907년, 스톡홀름 힐마아프클린트재단

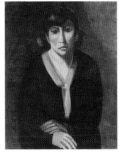

나혜석, 「자화상」,
캔버스에 유채, 63.5x50cm, 1928년경,
수원시립아이파크미술관

나혜석, 「김우영 초상」,
캔버스에 유채, 54x45.5cm, 1928년경,
수원시립아이파크미술관

아델라이드 라비유귀아르, 「두 제자, 마리 가브리엘
카페 양과 카로 드 로즈몽 양과 함께 있는 자화상」,
캔버스에 유채, 210.8x151.1cm, 1785년,
뉴욕 메트로폴리탄미술관

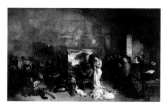

귀스타브 쿠르베, 「화가의 작업실」,
캔버스에 유채, 361x598cm, 1855년,
파리 오르세미술관

아델라이드 라비유귀아르, 「마담 아델라이드의 초상」,
캔버스에 유채, 271x194cm, 1787년,
베르사유궁전

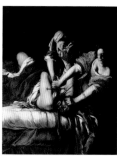

아르테미시아 젠틸레스키,
「홀로페르네스의 목을 치는 유디트」,
캔버스에 유채, 199x162.5cm, 1620년경,
피렌체 우피치미술관

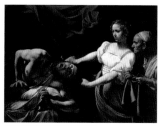

미켈란젤로 메리시 다 카라바조,
「홀로페르네스의 목을 치는 유디트」,
캔버스에 유채, 145×195cm, 1598~99년경,
이탈리아 바르베리니궁 국립미술관

에필로그

아르테미시아 젠틸레스키, 「자화상—라 피투라」,
캔버스에 유채, 98.6x75.2cm 1638~39년,
영국 로열컬렉션

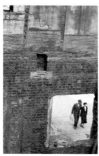

한영수, 「서울 명동 1956」

한영수, 「서울 명동 1958」

참고 자료

1 길을 떠나다

1 테레지아 엔첸스베르거, '성평등 문제와 그 한계―바우하우스의 여성들', 괴테인스티튜트 한국 웹사이트, 2018년 10월

https://www.goethe.de/ins/kr/ko/kul/dos/bau/21385384.html

2 프랭크 휘트포드 지음, 이대일 옮김, 『바우하우스』, 시공아트, 2000, p.48

3 안영주, 『여성들, 바우하우스로부터』, 안그라픽스, 2019, p.62

4 프라하 유대인박물관 데이터베이스 https://www.jewishmuseum.cz/friedlscabinet

5 안영주, 『여성들, 바우하우스로부터』, 안그라픽스, 2019, pp.63~65

6 김민수, 『필로 디자인』, 그린비, 2007, p.79

7 엘리자베스 키스·엘스펫 키스 로버트슨 스콧 지음, 송영달 옮김, 『영국화가 엘리자베스 키스의 올드 코리아』, 책과함께, 2020, p.114

8 같은 책, p.335

9 같은 책, p.44

10 제임스 S. 게일 지음, 최재형 옮김, 『조선, 그 마지막 10년의 기록 1888~1897』, 책비, 2018, p.256

11 엘리자베스 키스, 엘스펫 키스 로버트슨 스콧 지음, 송영달 옮김, 『영국화가 엘리자베스 키스의 올드 코리아』, 책과함께, 2020, pp.41~44

12 같은 책, p.146

13 같은 책, p.150

2 거울 앞에서

1 피터 셸달Peter Schjeldahl, '가장자리에서 부상한 여성 인상파, 베르트 모리조Berthe Morisot, "Woman Impressionist," Emerges from the Margins, 『뉴요커The New Yorker』 2018년 10월 29일

https://www.newyorker.com/magazine/2018/10/29/berthe-morisot-woman-impressionist-emerges-from-the-margins

2 라이너 슈탐 지음, 안미란 옮김, 『짧지만 화려한 축제』, 솔, 2011, p.14

3 마리 다리외세크 지음, 임명주 옮김, 『여기 있어 황홀하다』, 에포크, 2020, p.92

4 같은 책, p.79

5 알렉산드라 해리스 지음, 김정아 옮김, 『버지니아 울프라는 이름으로』, 위즈덤하우스, 2019, p.4

6 메이슨 커리 지음, 이미정 옮김, 『예술하는 습관』, 걷는 나무, 2020, pp.167~68

7 같은 책, p.307

8 유인숙, 『미완의 환상여행』, 이봄, 2019, pp.98~99

9 박영숙, 『박영숙—한국현대미술선33』, 헥사곤, 2016, p.38

3 되찾은 이름들

1 도미닉 스미스Dominic Smith, '길드의 딸들Daughters of the Guild', 『파리 리뷰The Paris Review』, 2016년 4월 4일자

https://www.theparisreview.org/authors/32802/dominic-smith

2 나혜석 지음, 에세이퍼블리싱 엮음, 「이혼고백서」, 『영원한 신여성 나혜석 작품집』, 에세이퍼블리싱, 2017, pp.121~122

3 같은 책, pp.133~146

4 나혜석 지음, 장영은 엮음, 『나혜석, 글 쓰는 여자의 탄생』, 민음사, 2018, pp.253~54

5 나혜석 지음, 구선아 엮음, 『꽃의 파리행』, 알비, 2019, p.21

6 같은 책, p.51

7 김진·이연택 지음, 『그땐 그 길이 왜 그리 좁았던고』, 해누리, 2009, p.96

8 나혜석, '신생활에 들면서', 『삼천리』 1935년 2월

9 나혜석, '백결생에게 답함', 『동명』 1923년 3월

10 H. W. 잰슨·A. F. 잰슨 지음, 최기득 옮김, 『서양미술사』, 미진사, 2008, p.329

11 브리짓 퀸 지음, 박찬원 옮김, 『우리의 이름을 기억하라』, 아트북스, 2017, p.14

에필로그

1 한영수, 「디자인」 1978년 6월 1일 통권 16호에 쓴 글, 한영수문화재단

완전한
이름
© 권근영 2021

1판 1쇄 2021년 9월 30일
1판 2쇄 2021년 10월 18일

지은이 | 권근영
펴낸이 | 정민영
책임편집 | 임윤정
디자인 | 고은이
마케팅 | 정민호 김도윤
제작처 | 영신사
종이 | 본문 한솔제지 앙상블E클래스 백색 100g
 표지 한솔제지 앙상블E클래스 고백색 210g
 면지 한솔제지 매직칼라 우유색 120g

펴낸곳 | (주)아트북스
출판등록 | 2001년 5월 18일 제406-2003-057호
주소 | 10881 경기도 파주시 회동길 210
대표전화 | 031-955-8888
문의전화 | 031-955-7977(편집부) 031-955-2696(마케팅)
팩스 | 031-955-8855
전자우편 | artbooks21@naver.com
트위터 | @artbooks21
인스타그램 | @artbooks.pub

ISBN 978-89-6196-398-5 03600